隋龙藏寺碑

端方藏本、启功藏本合辑

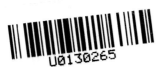
U0130265

文物出版社

图书在版编目（CIP）数据

隋龙藏寺碑：端方藏本、启功藏本合辑 /《历代碑
帖法书萃编》编辑组编 . -- 北京：文物出版社，2024.5
ISBN 978-7-5010-8395-4

Ⅰ . ①隋… Ⅱ . ①历… Ⅲ . ①楷书 – 碑帖 – 中国 – 隋
代 Ⅳ . ① J292.24

中国国家版本馆 CIP 数据核字 (2024) 第 058467 号

隋龙藏寺碑 端方藏本、启功藏本合辑

编　　者	《历代碑帖法书萃编》编辑组
封面题签	苏士澍
学术顾问	高　岩
责任编辑	王　震
责任印制	王　芳
出版发行	文 物 出 版 社
地　　址	北京市东城区东直门内北小街 2 号楼
邮　　编	100007
网　　址	http://www.wenwu.com
制版印刷	北京荣宝艺品印刷有限公司
经　　销	新华书店
开　　本	965mm×1270mm　1/16
印　　张	7
版　　次	2024 年 5 月第 1 版
印　　次	2024 年 5 月第 1 次印刷
书　　号	ISBN 978-7-5010-8395-4
定　　价	91.00 元

宋拓龍藏寺碑

光緒戊申春
王瓘敬題

襄龍藏碑

光緒三十四年戊申元旦 王瓘

恆州刺史為國勸造龍藏寺碑

匋齋尚書賜觀宋拓本 戊申夏五張祖翼縮臨碑額

宋搨龍藏寺碑

嘉慶戊寅重裝

雪逸

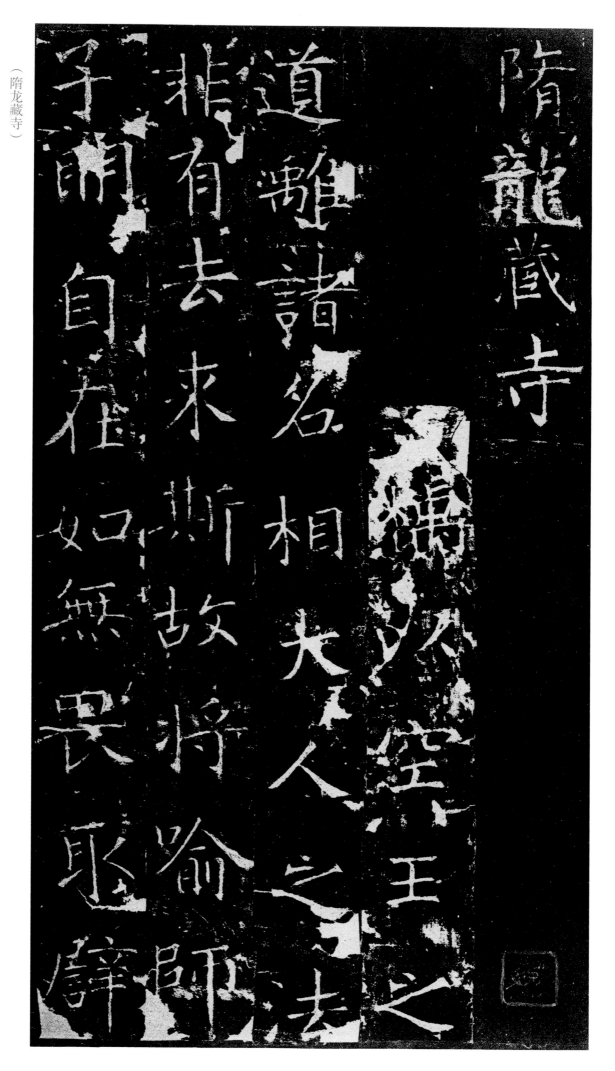

隋龙藏寺

窃以空王之道，离诸名相；大人之法，非有去来。斯故将喻师子，明自在如无畏，取譬

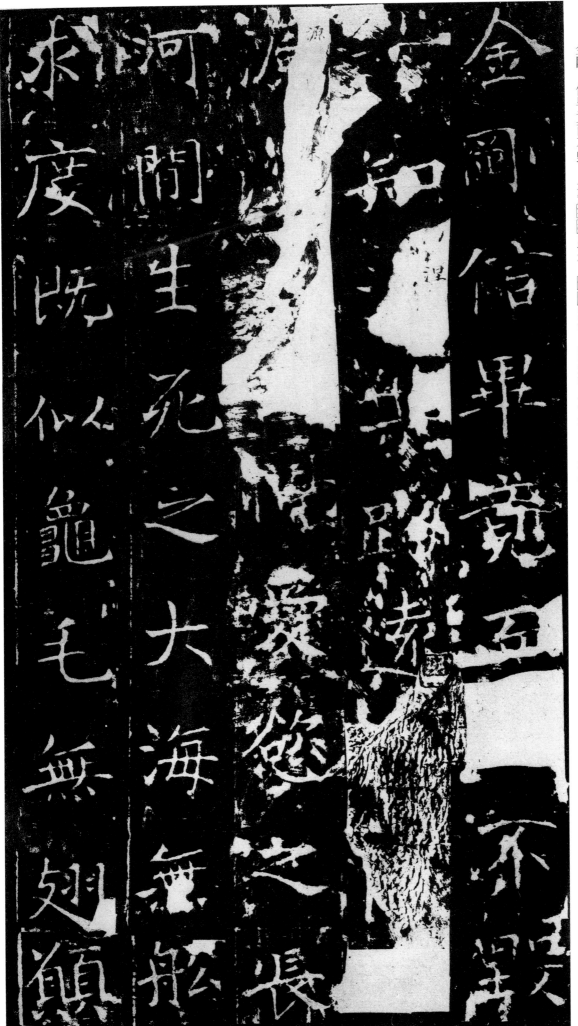

金刚，信毕竟而不毁。是知涅槃路远，解脱源深，隔爱欲之长河，间生死之大海。无船求度，既似龟毛，无翅愿

飞，还同兔角。故以五通八解，名教攸生；二谛三乘，法门斯起。检粗摄细，良资汲引之风；挽满陷深，雅得修行之致。若论乾

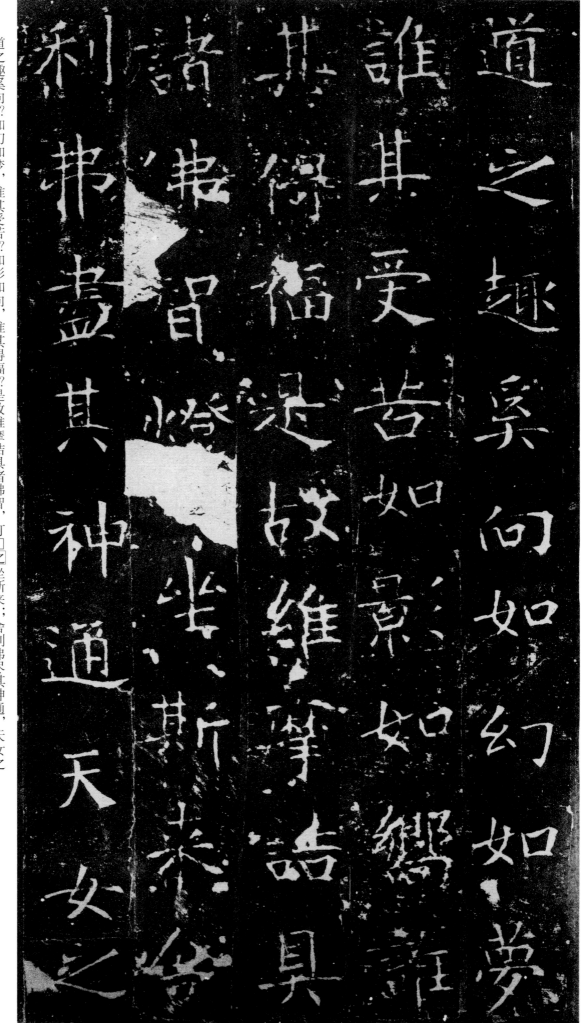

道之趣奚向？如幻如梦，谁其受苦？如影如向，谁其得福？是故维摩诘具诸佛智，灯□之坐斯来；舍利弗尽其神通，天女之

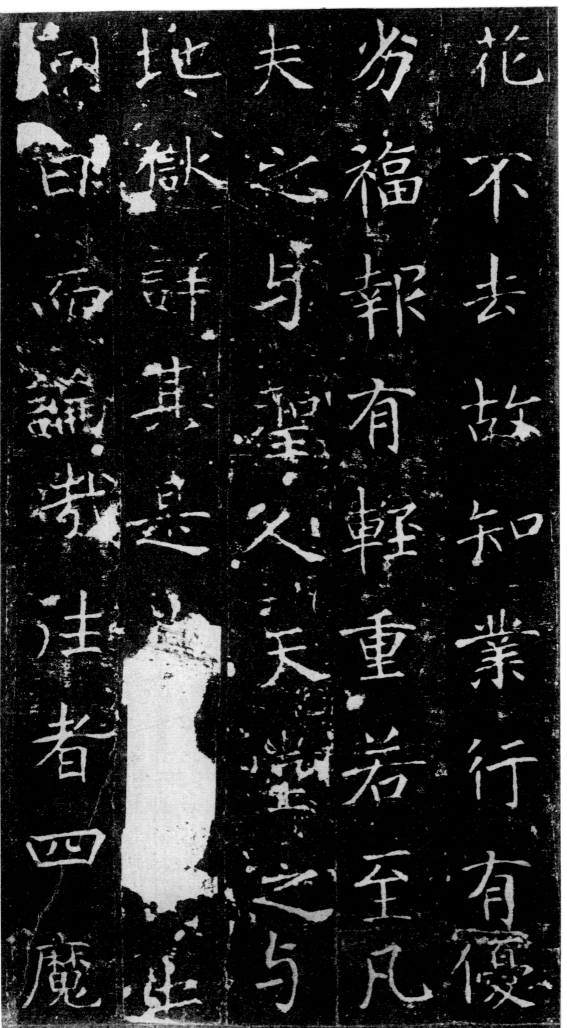

花不去故知業行有優
劣福報有輕重若至凡
夫之與聖人天堂之與
地獄詳其是非得
□可同日而論哉徃者四
魔

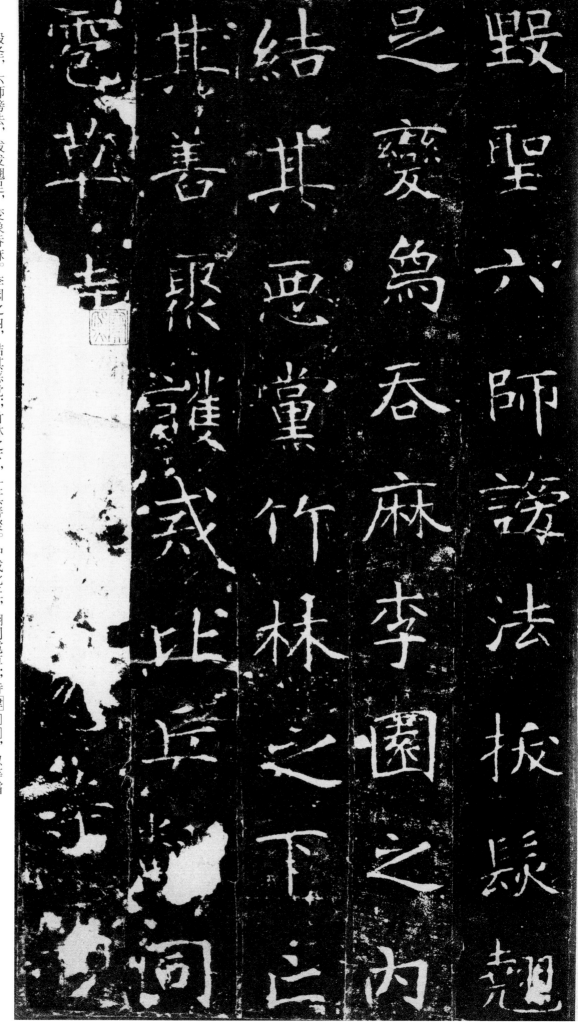

毀聖，六师谤法，拔发翘足，变象吞麻。李园之内，结其恶党；竹林之下，亡其善聚。护戒比丘，翻同雹草；持律□□，忽等霜

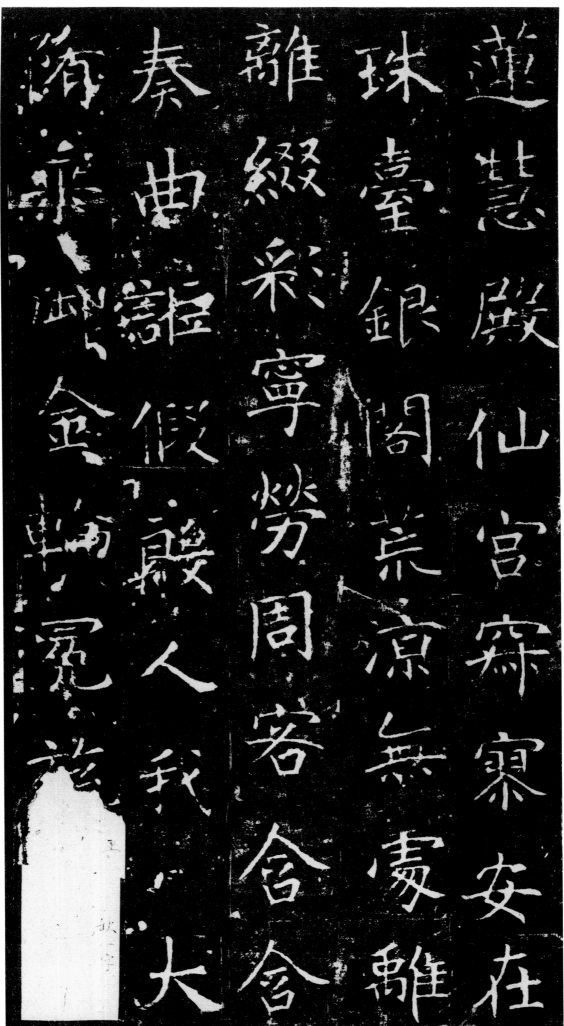

莲。慧殿仙宫，寂寥安在；珠台银阁，荒凉无处。离离缀彩，宁劳周客；含含奏曲，讵假殷人。我大隋乘御金轮，冕旒□□，

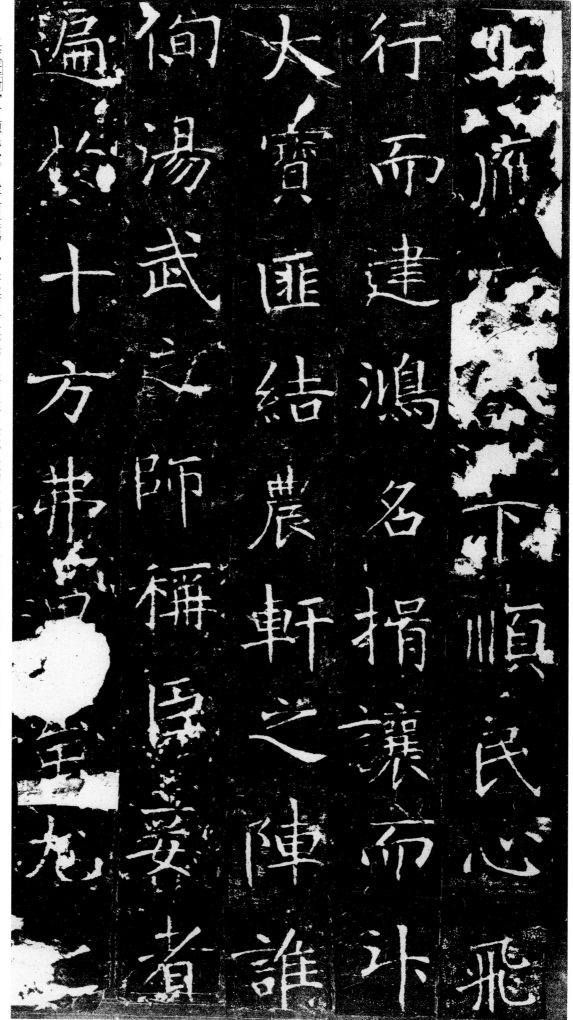

上应[天命]，下顺民心。飞行而建鸿名，揖让而升大宝。匪结农轩之阵，谁徇汤武之师？称臣妾者遍于十方，弗遇蚩尤之

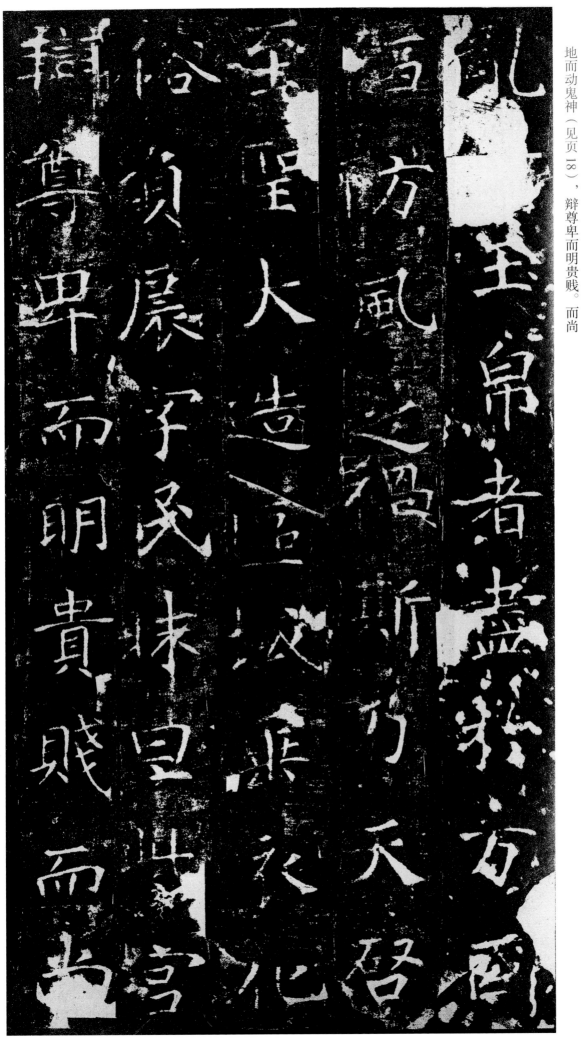

乱：□玉帛者尽于万国，无陷防风之祸。斯乃天启至圣，大造区域，垂衣化俗，负扆字民。昧旦紫宫，终朝青殿；道高羲燧，德盛虞□。□□□臻，众觌□集。隆礼言洽，至□云和。感天地而动鬼神（见页18），辩尊卑而明贵贱。而尚低筻□月，摇蕙含风。沉璧观书，龙负握河之纪；功成治定，神奉益地之图。于是东暨西渐，南徂北迈。（见页15、16）

劳已亡倦，求衣靡息。岂非攸攸黔首，垢障未除；扰扰苍生，盖缠仍拥。所以金编宝字，玉牒纶言；（终朝青殿；道高义燧，德

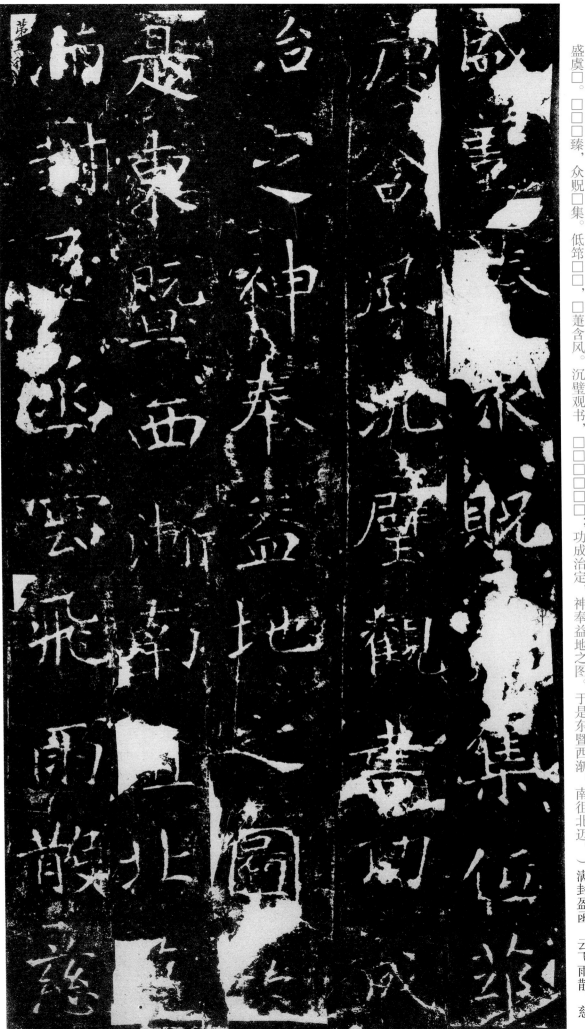

盛虞□。□□□臻，众觊□集。低筇□□，□莲含风。沉璧观书，□□□□□□；功成治定，神奉益地之图。于是东暨西渐，南徂北迈。）满封盈函，云飞雨散。慈

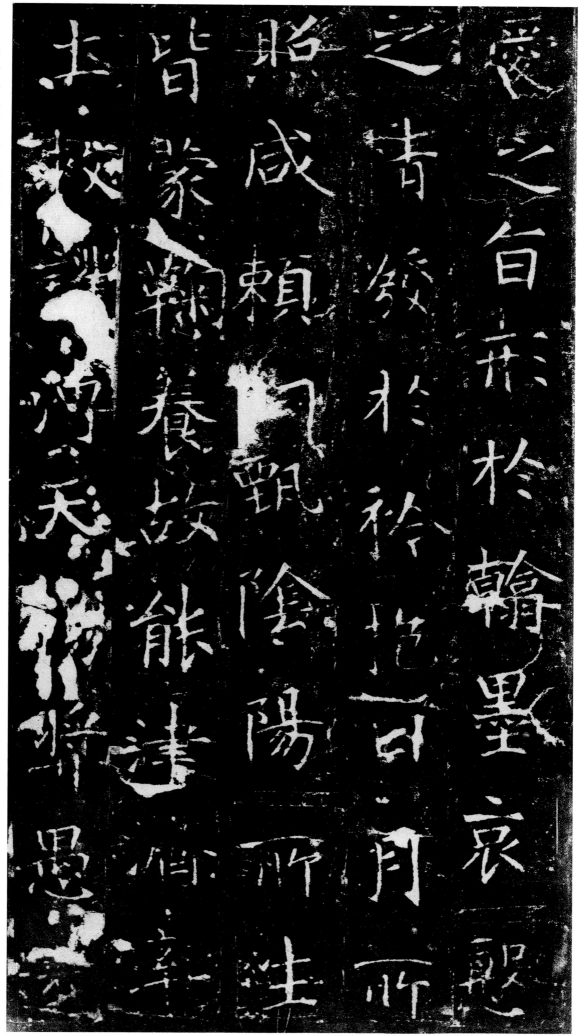

爱之旨，形于翰墨。哀殷之情，发于衿抱。日月所照，咸赖陶甄；阴阳所生，皆蒙鞠养。故能津济率土，救护溥天，餧奖愚迷，扶

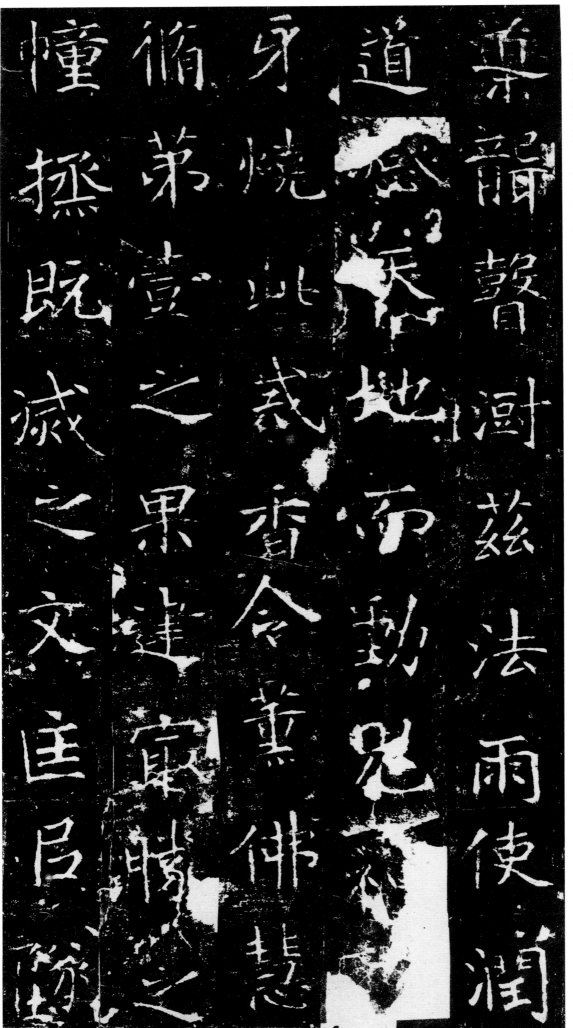

微

洪

忍

辱

之

鎧

瀰

都

微

（见页 5 首行）

之典。忍辱之铠，满[于]□都，微妙[之]台，充于赤县。岂直道安罗什，有寄弘通；故亦迦叶目连，圣僧斯在。龙（见页 5 首行）藏寺者，其地盖近于燕

字在首行

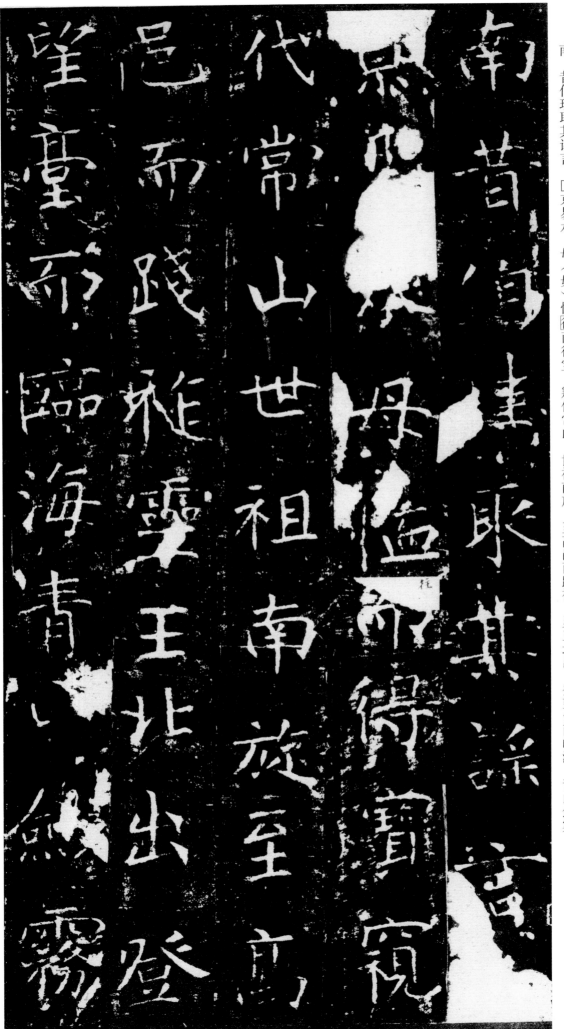

南。昔伯珪取其谣言，□京易水；母（毋）恤往而得宝，窥代常山。世祖南旋，至高邑而践祚；灵王北出，登望台而临海。青山敛雾，

南昔伯珪谣言□京恕而得宝窥代常山世祖南旋至而窥临而得宝窥践雉婴王北出登望台而临海清敛雾

20

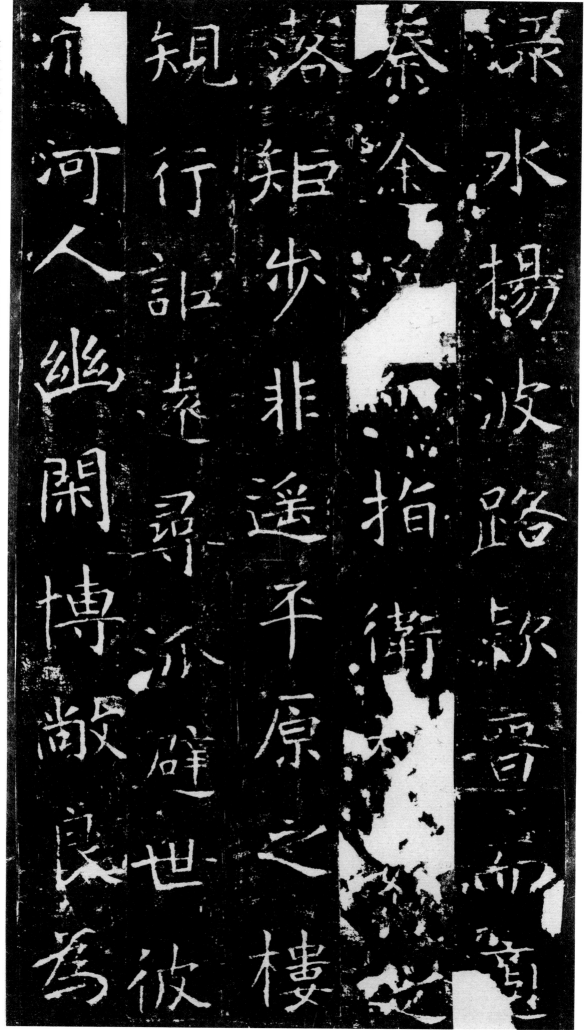

渌水扬波，路款晋而适秦，途通□而指卫。相如之落，矩步非遥；平原之楼，规行讵远？寻派避世，彼亦河人；幽闲博敞，良为

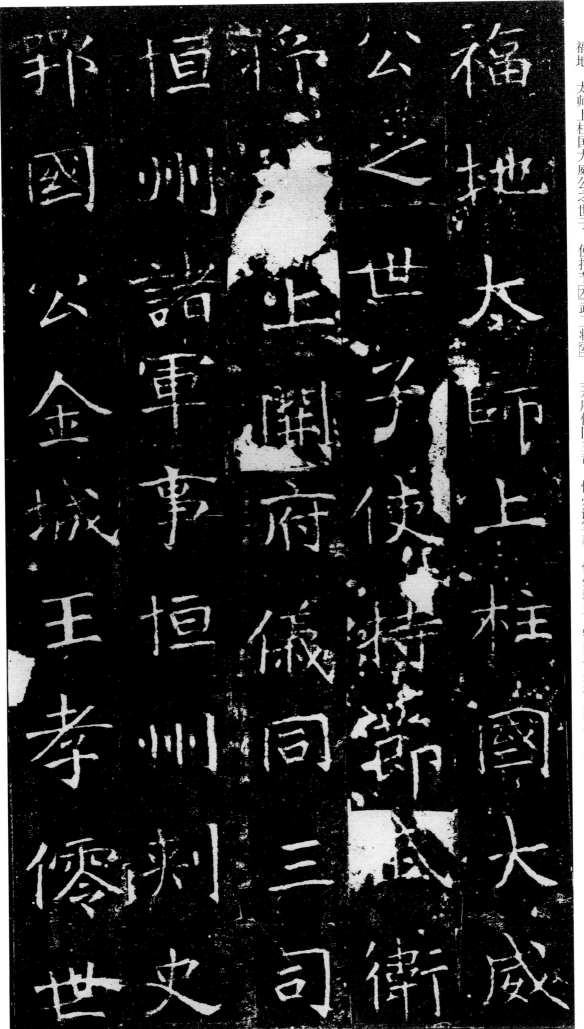

福地。太师上柱国大威公之世子，使持节[左]武卫将[军]、上开府仪同三司、恒州诸军事、恒州刺史、鄂国公金城王孝偓，世

业重于金、张，器识逾于许、郭，军府号为飞将，朝廷称为□臣。领袖诸□，冠冕群俊，探赜索隐，应变知机。著义尚训御之勤，立勋功

業重於金張器識逾

許郭軍府號為飛將朝

森稱領袖諸冠冕群儁

亷順索隱應癭知機著

尚訓御之懃立勳功

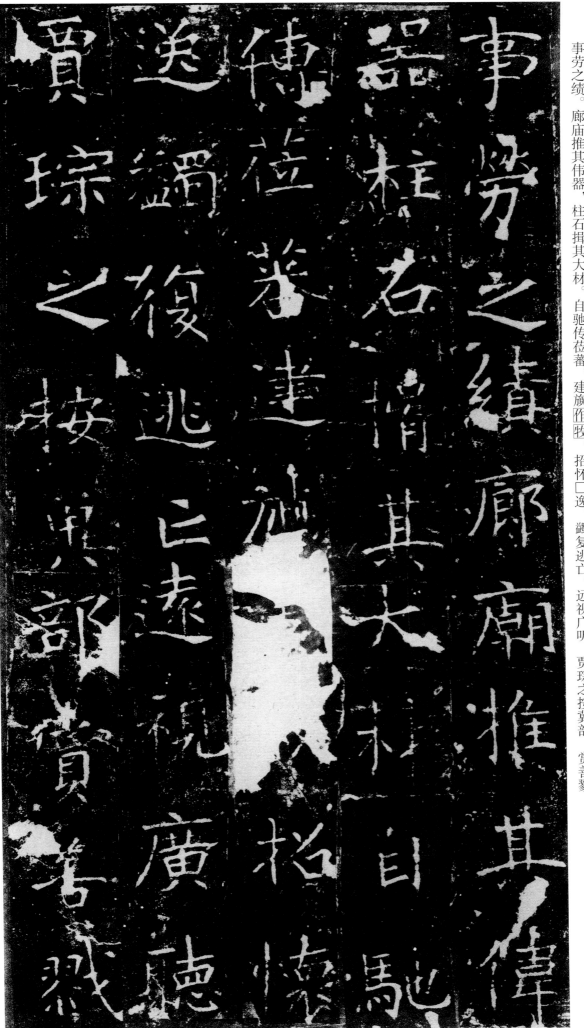

事劳之绩。廊庙推其伟器，柱石揖其大材。自驰传莅蕃，建旗作牧，招怀□逸，蠲复逃亡。远视广听，贾琮之按冀部；赏善戮

24

恶，徐邈之处凉州。异轸齐奔，古今一致。下车未几，善政斯归。（州内士庶）（诚虔心□□，□逾奉盖，檀等布金。竭黑□□□）瞻彼伽蓝，〔非〕□草（见页33）□奉（见页26）敕劝奖（见页26），

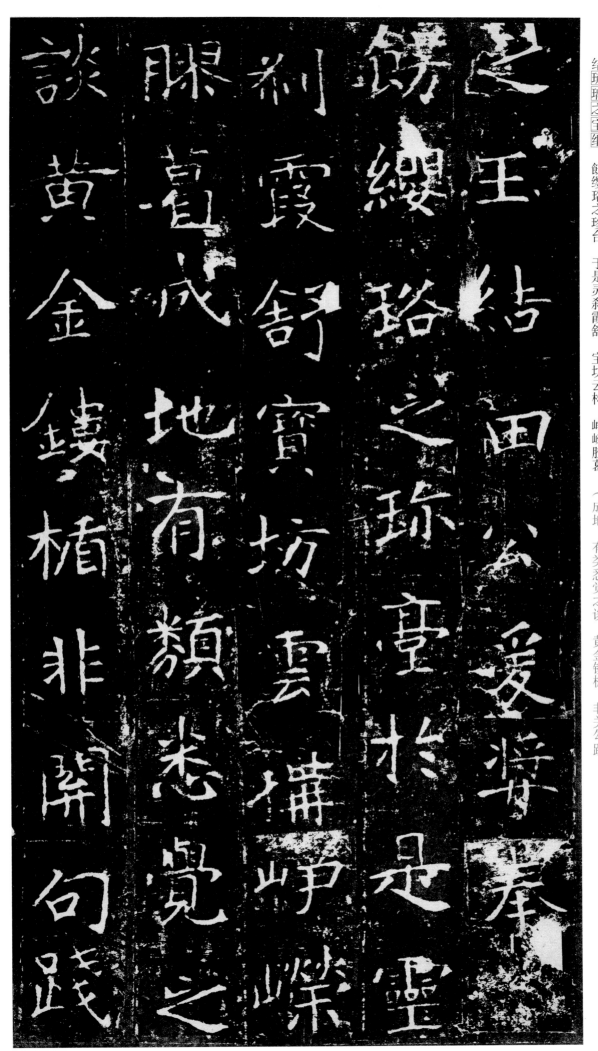

州内士庶（见页25）壹万人等，共广福田。公爰（奖、奉）启至诚，虔心徙石，施逾奉盖，檀等布金。竭黑水之铜（见页25），罄（见页27）赤岸之玉。结琉璃之宝纲，锵璎珞之珍台。于是灵刹霞舒，宝坊云构，峥嵘胶葛，（成地，有类悉觉之谈；；黄金镂楯，非关勾践

26

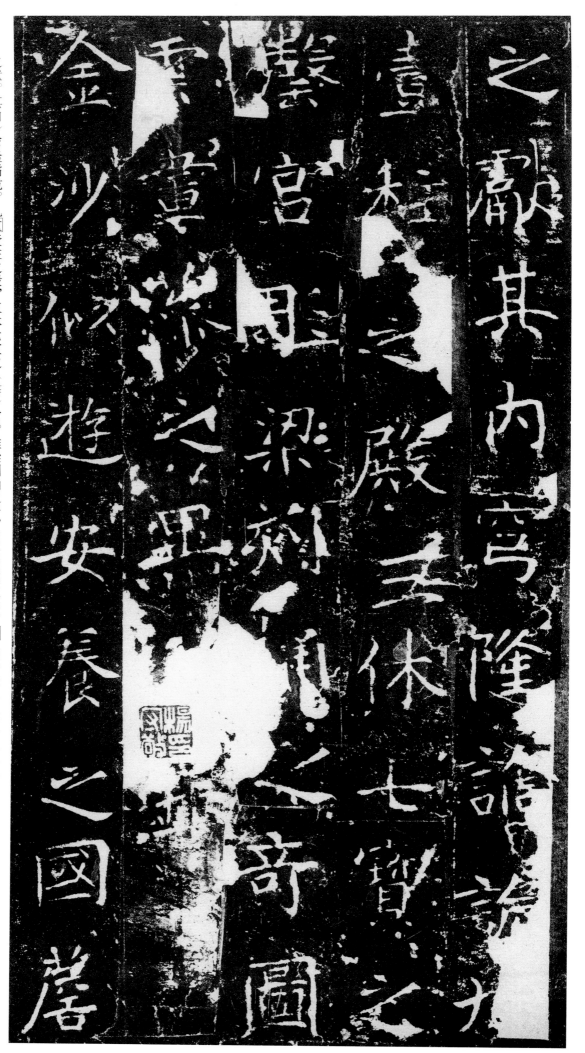

之献。其内）穹隆谲诡。九重壹柱之殿，三休七宝之（罄）宫。雕梁刻桷之奇，图云画藻之异。白银成地，有类悉觉之谈；黄金镂楯，非关勾践之献。其内（见页 26、27）（□□金沙，似游安养之国；檐

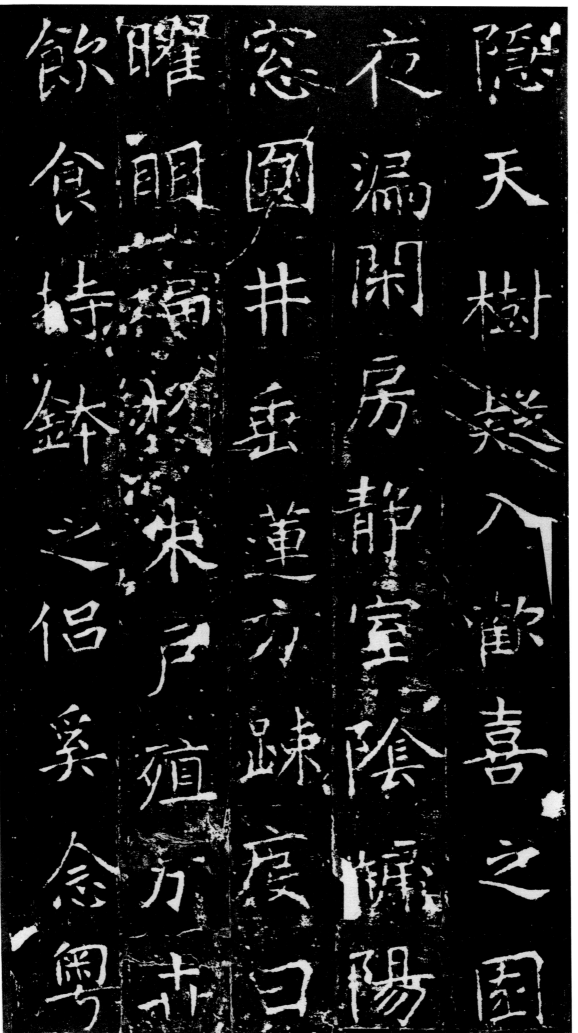

隐天树，疑入欢喜之园。夜漏）闲房静室，阴牖阳窗，圆井垂莲，方疏度日。曜明珰于朱户，殖芳卉于紫墀（见页31）。（饮食，持钵之侣奚念。粤

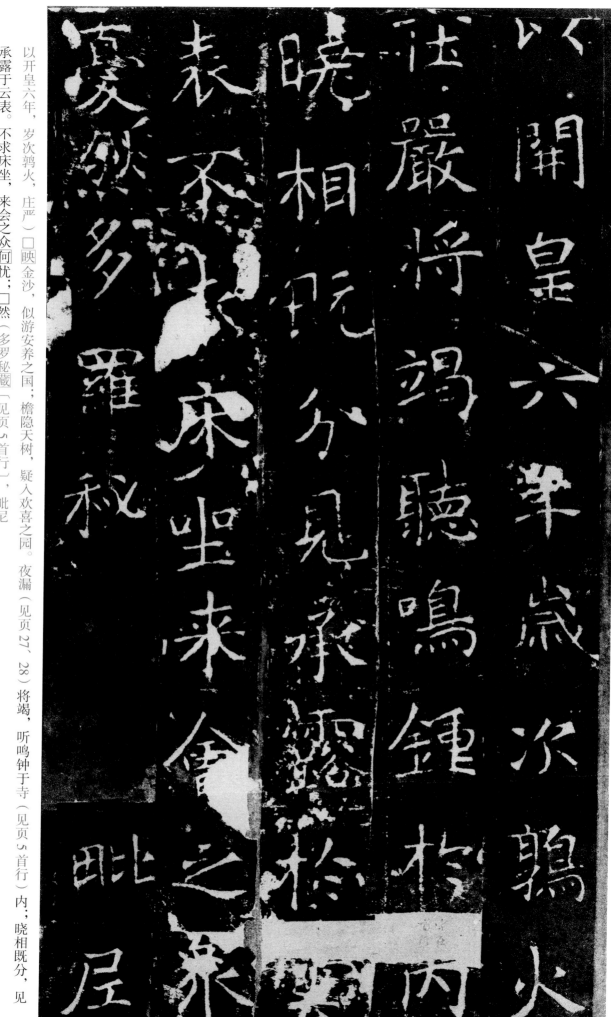

以开皇六年，岁次鹑火，庄严□映金沙，似游安养之国；檐隐天树，疑入欢喜之园。夜漏（见页27、28）将竭，听鸣钟于寺（见页5首行）内；晓相既分，见承露于云表。不求床坐，来会之众何忧；□然（多罗秘藏〔见页5首行〕），毗尼

<table>
<tr>
<td>

覺道斯文不滅憑於大

造誰薰種智短就庶使

旦寶祚與天長而地

久種覺花與寶剎神護

思詞樓並搆貝塔俱營

</td>
<td>

觉道。斯文不灭，凭于大造。谁薰种智饮食，持钵之侣奚念。粤以开皇六年，岁次鹑火，庄严（见页28、29）谁薰种智（见页29、30），谁坏烦惚。猗欤我皇，实弘三宝。久。种觉花台，将神护而鬼卫，乃（见页35）为词曰：多罗秘藏，毗尼觉道。斯文不灭，凭于大造。谁薰种智（见页5首行）宝祚，与天长而地久，慧灯翻照，法炬还明。菩提果殖，救护心生（见页31）香（见页31）楼并构，贝塔俱营。

</td>
</tr>
</table>

30

充遍世界，弥满国城。憬彼大林，当（于紫墀）（谁坏烦惚。猗歈我皇，实弘三宝。慧灯翻照，法炬还〔香此字衍〕明。菩提果殖，救护心□。）（日）

明

寶

煩

壊

慌

菩

慧

煩

大

遍

揥

燈

猗

林

世

果

翻

歟

當

界

殖

照

於

弥

救

法

我

紫

滿

護

炬

皇

擢

國

還

寶

誰

城

心

遙

詔

壊

白

香

三

慌

虹梁入雲電飛窓戶雷
驚橑棼綺籠金鎪縹
樹途句術於穆州后仁
風邐迆金粟施僧珠纓
奉佛績鎣脊宇構瓊璗奎

（虹梁入云。电飞窗户，雷惊橑棼。绮笼金镂，缥壁椒）途向术。于穆州后，仁风逦拂。金粟施僧，珠缨奉佛。结瑶葺宇，构琼起室。

（见页31）

凤䔩概日（见页31），虹梁入云。电飞窗户，雷惊橑棼。绮笼金镂，缥壁椒（见页32）（草）（□□□□），□龙谁见。带风萧瑟，含烟葱蒨。西临天井，北拒吾台（川）薰。绵锦乱色，丹素成文。仿佛雪宫，依悕月殿。明室结慌，幽堂

启扇。卧虎末视，跧龙谁见。带风萧瑟，含烟葱蒨。西临天井，北拒吾台。川（见页33）（践。疏钟向度，层磐露泫。八圣四禅，五通七辩。戒香恒）谷苞异，山林育材。苏秦说反，乐毅奔来。邹鲁愧俗，汝颖惭能

惟此大城，瑰口所践。疏钟向度，层磐露泫。八圣四禅，五通七辩。戒香恒（见页34）馥，法轮常转。开皇六年十二月五日题写。（卫，乃）齐开府长兼行参军九门张公礼之口。

界舊蕢甘莊恪公所藏丽

拓龍藏寺碑紙墨黴書

洵為丽搨張乙禮三字僅

森其半宜猛盦李氏怕此

為宋拓夢想龍藏廣搨多

年一豆澤此喜不自勝

光緒甲午四月端方題記

是本碑文藏逸多參差異附誤舊方

朱文小字校錄基精考非凡手

此虞褚先導也觀唐刻廟堂碑宋拓孟法師碑可知其胍胳矣而言書者姓名此古人之宏也余嘗与人論隋代書法上承魏碑下開唐代合南北派為一不萬啓法寺一碑見篤於代也宣統元年四月二月楊守敬祀時年七十有二

出中師見此碑宿今合此之完善者翌日二再祀

張公禮衡名未損真北宗精本瀕去

金陵承

汴陽尚書出此見示詫為富眼未

識之亦對之再拜而去

光緒丁未嘉午十九日義州李葆恂

坐日同觀共宛平趙椿林衡水孫

桂激吉林馬德謙成都陳毅

隋龍藏寺碑微論宋拓即張公禮僅拓半字之本近已稀如

星鳳曩年福山王文敏公搜求舊本幾四十年恆以未得舊

本為憾遂花庚子殉國以前始以重價購一殘本然亦僅

得與

匋齋尚書舊藏明拓本相伯仲耳此本向藏恧近齋從

無人知今歸

寶華盦乃顯於世誠物之顯晦有時也耀鑒于諸公搜

求此碑舊拓之難久已不作欲得乃之想乃

蜀公既藏有明拓本復獲此宋拓本不獨可為斯碑慶

得其所亦好古之有緣人之福澤耳時

光緒三十四年歲在戊申元旦　銅梁王瓘觀並記

金石萃編載此碑缺五十四字此宋拓本以校萃編湼槃

下有跐遠二字源字下深字分明釋迦下有文字其是下非

得失三字尚可辨翻同下有電草二字草下持字尚分明等

霜蓮上有忽字金輪下有冕旒二字十方弗下有遇蚩尤三

字帛者上有玉字德盛下有雲字衆睍上有臻字毋恤上有

京易水三字指衛下有相如二字計共多二十四字並則此本

六王蘭[印]泉所未見也此真世間之至寶

匋齋尚書出此相示洵稱眼福　東莞陳伯陶拜觀并記

己未歲除前三日過張子鐵彬齋中壽書己巳

渭關新獲宋拓龍藏寺碑神知為之一開

鐵彬謂余曰楊惺悟題莫氏本云為山齋本

墨湮太重筆畫多瀋蓋未知碑碣初拓忌

瘦字口圓則肥石面磨去則又瘦此本細瘦

正字口芒利時所拓拓之有豬斷非此年碑

及又曰避光僧碑連推階而又搬搖齋此六

东審碑文有開皇六年及皇唐開寶拓云二而

滂書三跋二跋題精審因為仿書于諌

仁和邵章伯藕題

前見明拓本已極難得此本張公禮銜名猶全誠為無上妙品都元敬謂張公禮撰文王壺舟駁之以為太鑿不知前有開皇六年題寫一行則此行張公禮之字下或為文字矣襄在京見宛平劉氏藏整幅本在蘇見獨山莫氏藏剪裱本然禮字皆僅存右半逺不如此本之精采宋拓矣趙蜀齋尚書命題欣幸志之 戊申天中節張祖翼拜觀

碑建于清而文撰于齊乃追溯張公禮之文而刻于碑尾不知何不竟書張公禮撰也 祖翼又記

右宋拓龍藏寺碑張公禮不泐本為端忠敏

掫物紙墨与余所藏宋拓小歐陽道因碑張

司直筆山元請碑無毫髮異明郭允伯謂閱

中以權皮連紙宋拓十之豐碑巨刻多以楮皮

紙為之取其幅寬而順厚者是也羅叔薀

藏獨山莫氏一本最有名于時已周珂羅版印

行迄張公禮禮字不多已損以此本与羅本

細校每行石斷裂處共多全字者十五半字

者四怨世間未有吾罗字如此本者其墨林

鴻寶也惜爾襟間有奪落錯誤之字以旁

誌以字極舊而精遂仍而不致明寀展讀書

此以志墨緣

乙未冬日

沈曾居士寶熙記

羅叔藴藏本今已歸頹前伯處付記於此

首頁路遠二字此頁斯起二字三頁燈字失字四頁電草二

字冕字五百玉帝二字九百上附二字十四頁香字都十四全字

又三頁得字四頁持字族字六頁臻字計四半字均与羅本

不同篆記于後若校張公禮卞帖本則多字有三十
餘條此本裝裱凌亂又憚於覓整幅者對校諸帖
以每頁標出本帖注明原碑某行仍宜覓善工精審
裝治俾復舊觀尤為愜心也　嘉平十日雪
總清掇手識
獨醒盦書

沈盦師勘校摹審然仍有偶疏屢例如雹單雹字莫本尚存
太半帛字亦然未得謂為此本多字也至於第二頁法門斯起之
起字白銀成地之銀字白銀上之然字則又他本所無而此獨具
者宜表出之耳　下白銀二字係飲食之誤
此本誤裝然字柃多羅祕上
固始張瑋謹識

隋龍藏寺碑

一九七六年十月十三日啓功題籖

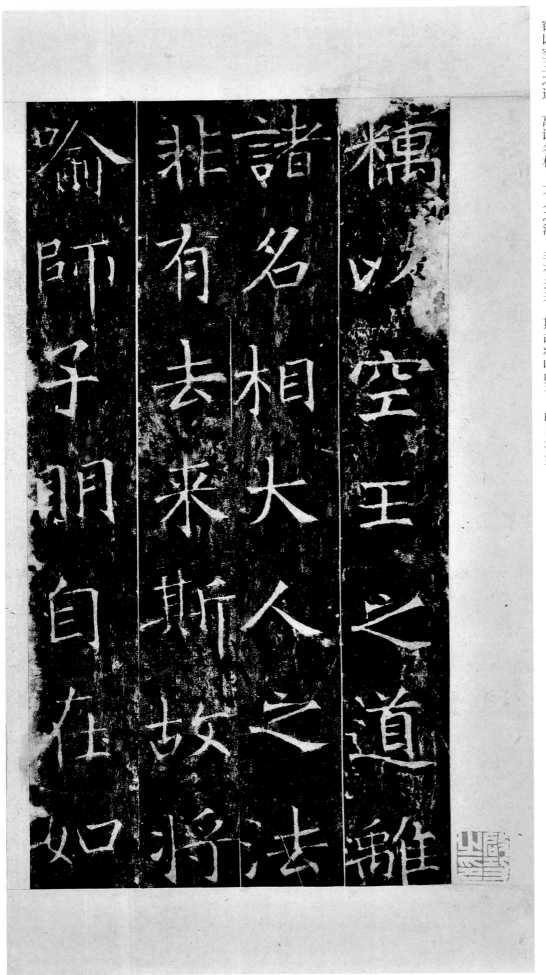

窃以空王之道，离诸名相；大人之法，非有去来。斯故将喻师子，明自在如

無畏取譬金剛信
畢竟而不毀
隔愛欲之長
河間生死之大海

无畏，取譬金刚，信毕竟而不毁。是知涅槃路远，解脱源深，隔爱欲之长河，间生死之大海。

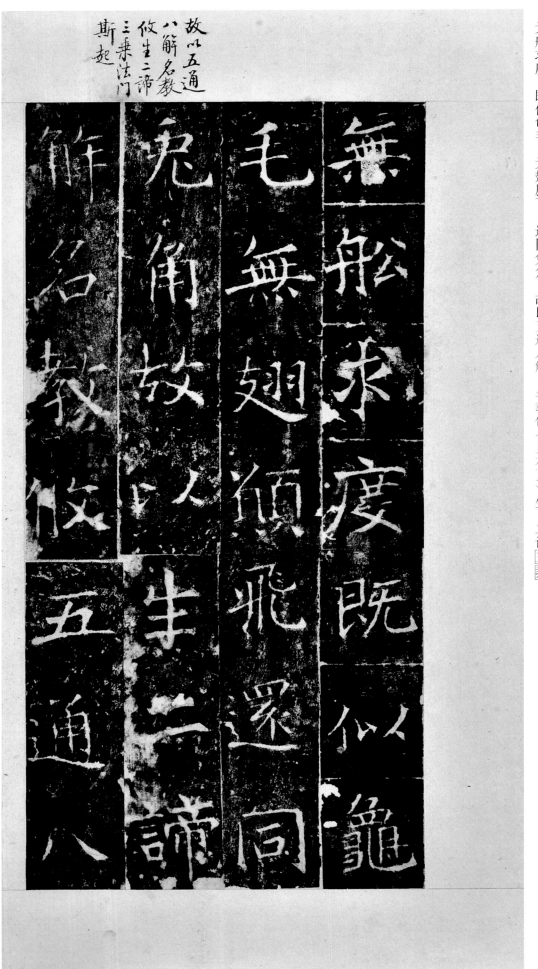

无船求度，既似龟毛；无翅愿飞，还同兔角。故以五通八解，名教攸（见本页）生；二谛三乘，

法门斯起。检粗摄细，
良资汲引之风；挽满陷深，
雅得修行之致。若论乾闼之城皆

汲引之風挽滿陷

深雅得修行之致

若論乾闥之城皆

良資

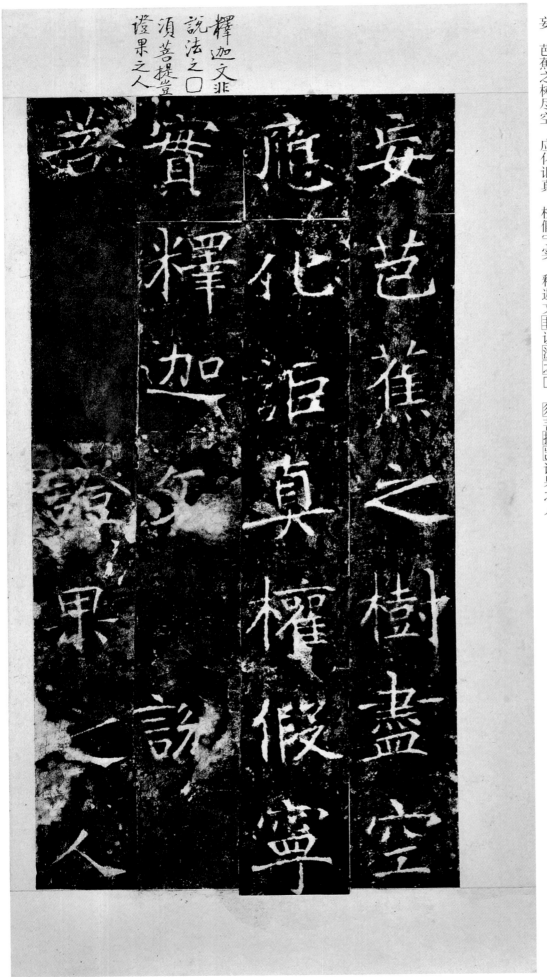

妄，芭蕉之树尽空，应化诅真，权假宁实。释迦文[非]说[法][之][□]，[须]菩提[已]证果之人。

然则习囷之指安归，求道之趣奚向？如幻如梦，谁其受苦？如影如向，谁其

然则習囷之指安

归求道之趣奚向

如幻如梦誰其受

苦如景如嚮誰其

得福

具诸佛
智燈□
之坐斯来

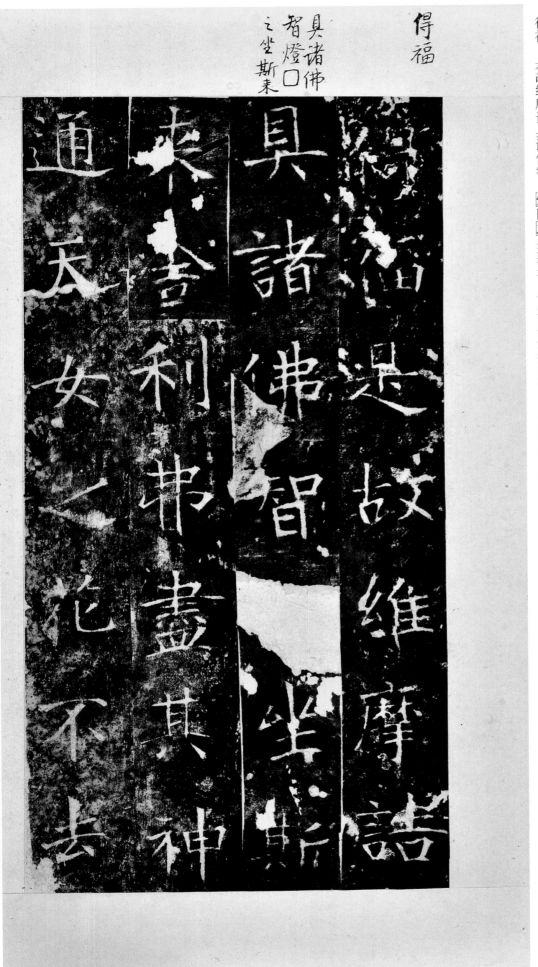

故知业行有优劣，福报有轻重。若至凡夫之与圣人，天堂之与地狱，详其

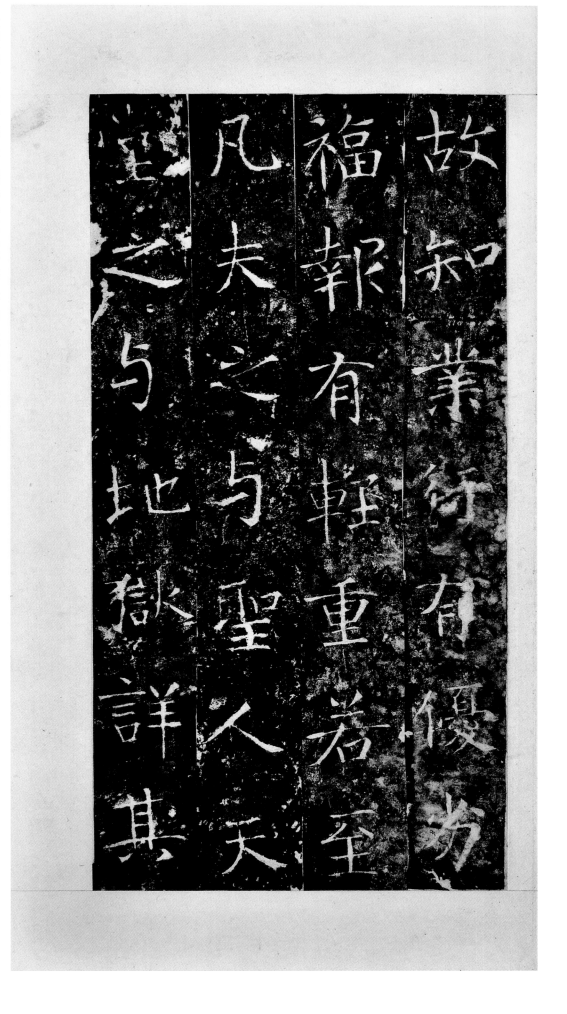

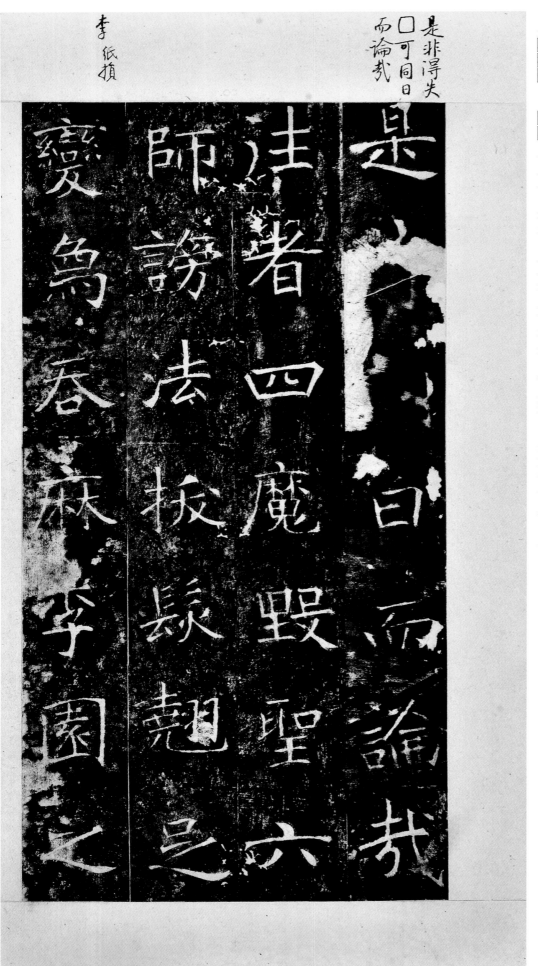

是非得失
□可同日
而论哉

李纸损

是非得失，□可同日而论哉。往者四魔毁圣，六师谤法，拔发翘足，变象吞麻。李园之

翻同電
草持律
□□忽
等霜莲

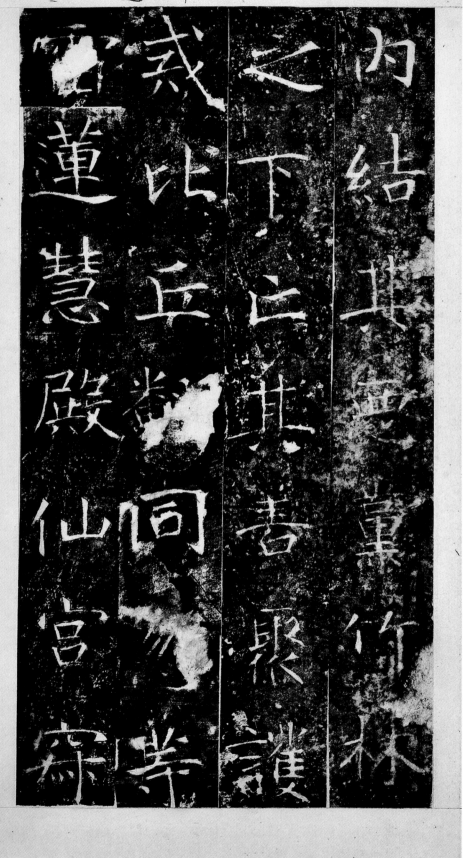

59

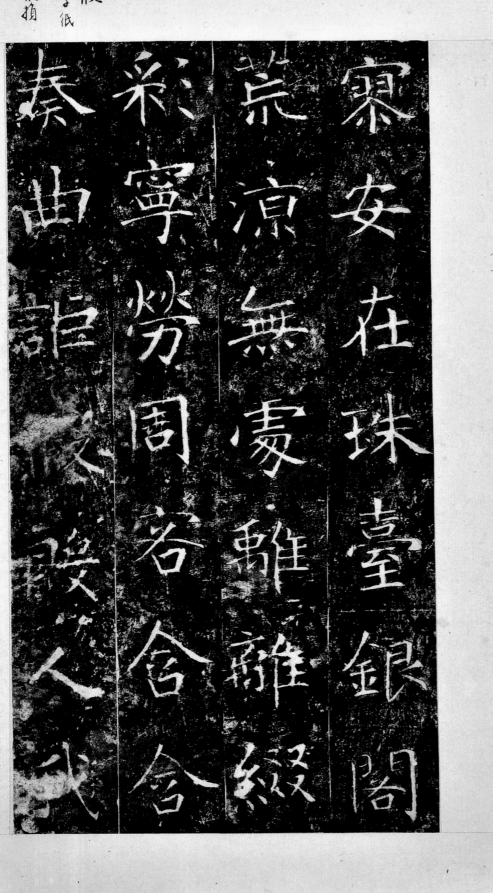

寥寥安在：珠台银阁，荒凉无处。离离缀彩，宁劳周客；含含奏曲，诅假殷人。我

大隋乘御金轮，冕旒□□，上应天命，下顺民心。飞行而建鸿名，揖让而升大宝。匪结农

大隋乘御金

□□下順民心飛

行而建鴻名揖讓

而升大寶匪結農

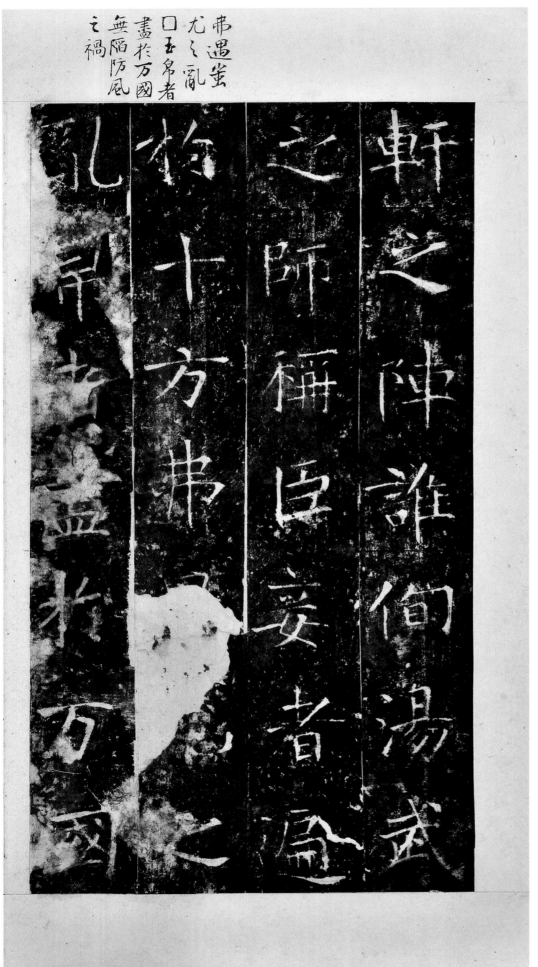

轩之阵，谁徇汤武之师？称臣妾者遍于十方，弗遇蚩尤之乱；□玉帛者尽于万国，

弗遇蚩
尤之乱
□玉帛者
盡於万國
無陌防凤
之禍

乃天启至圣，大造区域，垂衣化俗，负扆字民。昧旦紫宫，

陋防风之祸。斯乃天启至圣，

乃天啓至聖大造

陋防風之禍斯

區域垂衣化俗負

扆字民昧旦紫宮

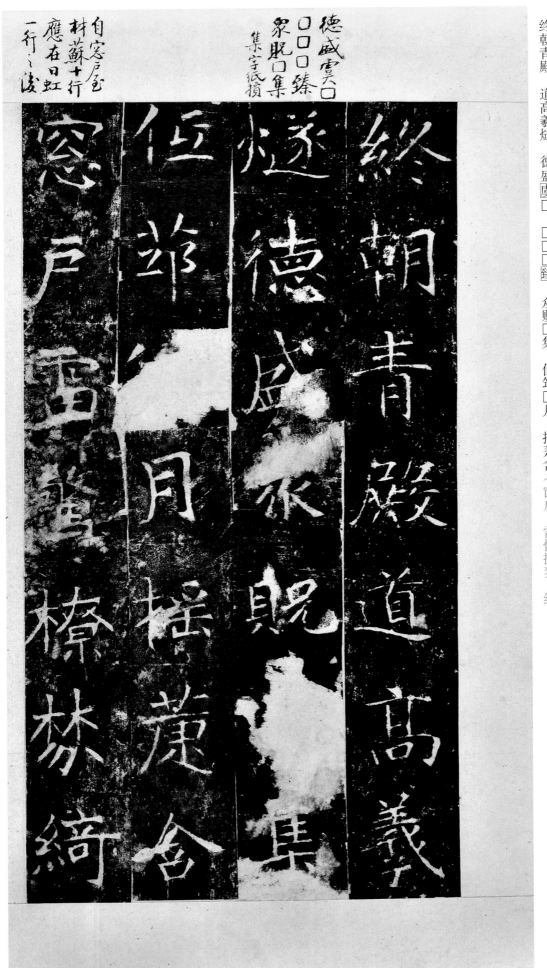

終朝青殿；道高義燧，德盛虞□。□□□臻，众觊□集。低筇□月，摇莲舍（窗户，雷惊撩棼。绮

笼金镂，缥壁椒薰。绨锦乱色，丹素成文。仿佛雪宫，依恓月殿。明室结幌，幽

籠金鏤壁樨薰

綈錦亂色丹素成

仿彿雪宮依恓

月殿明室結幌幽

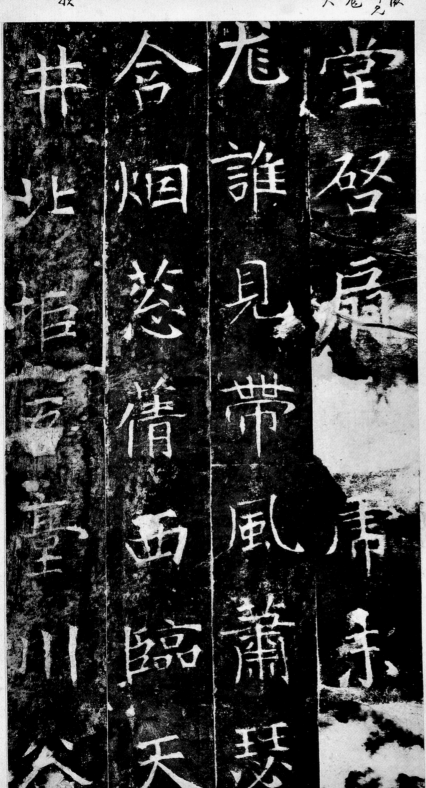

堂启扇。卧虎未视，跧龙谁见。带风萧瑟，含烟葱蒨。西临天井，北拒吾台。川谷

更上应是臥
字石泐不可见

未视跧龙

视字剪失

吾字纸拨

苞异，山林育材。（苏）风。沉璧观书，龙负握河之纪；功成治定，神奉益地之图。

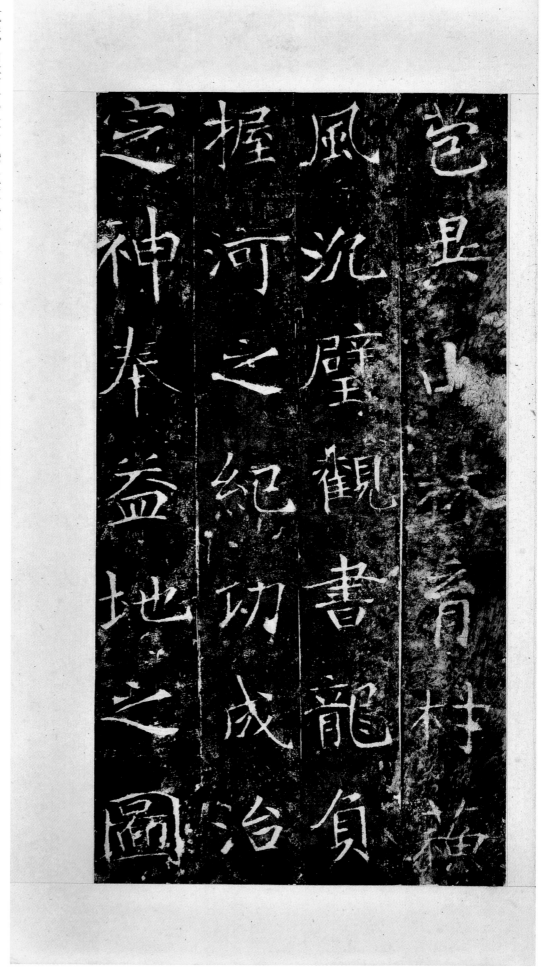

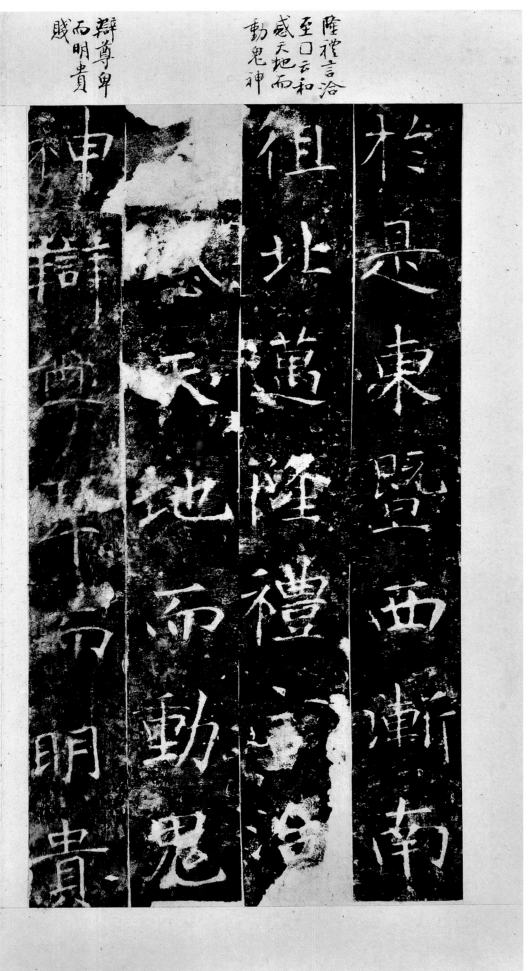

于是东暨西渐，南徂北迈，隆礼言洽，至□云和。感天地而动鬼神，辨尊卑而明贵

隆礼言洽
至口云和
感天地而
动鬼神

辩尊卑
而明贵
贱

贱。而尚劳已亡倦，求衣靡息。岂非攸攸黔首，垢障未除；扰扰苍生，盖缠仍

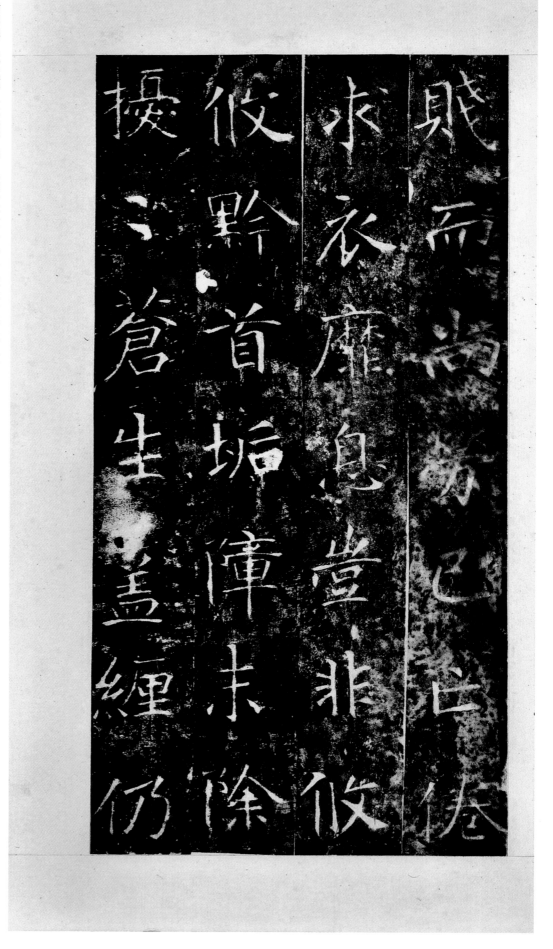

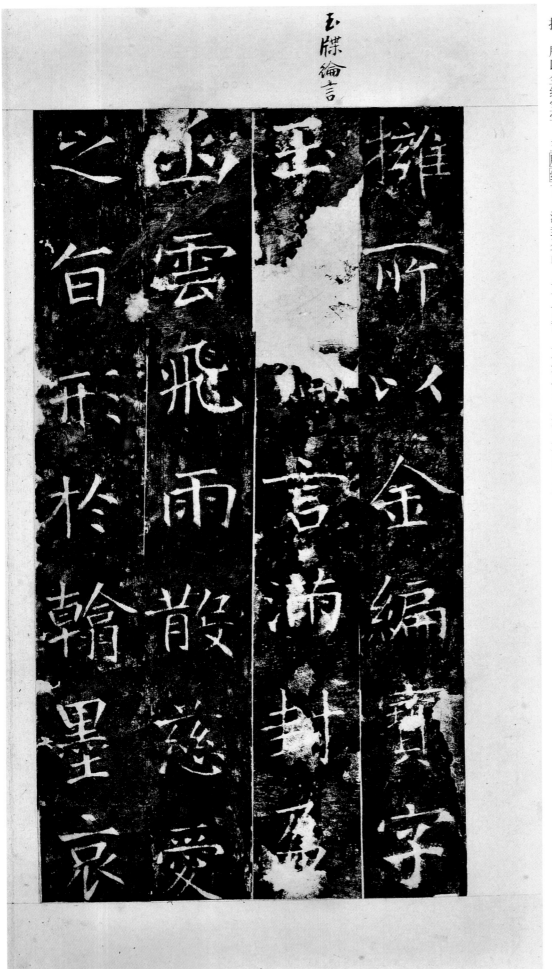

拥。所以金编宝字，玉牒纶言，满封盈函，云飞雨散。慈爱之旨，形于翰墨。哀

殷之情，发于衿抱。日月所照，咸赖陶甄；阴阳所生，皆蒙鞠养。故能津济率

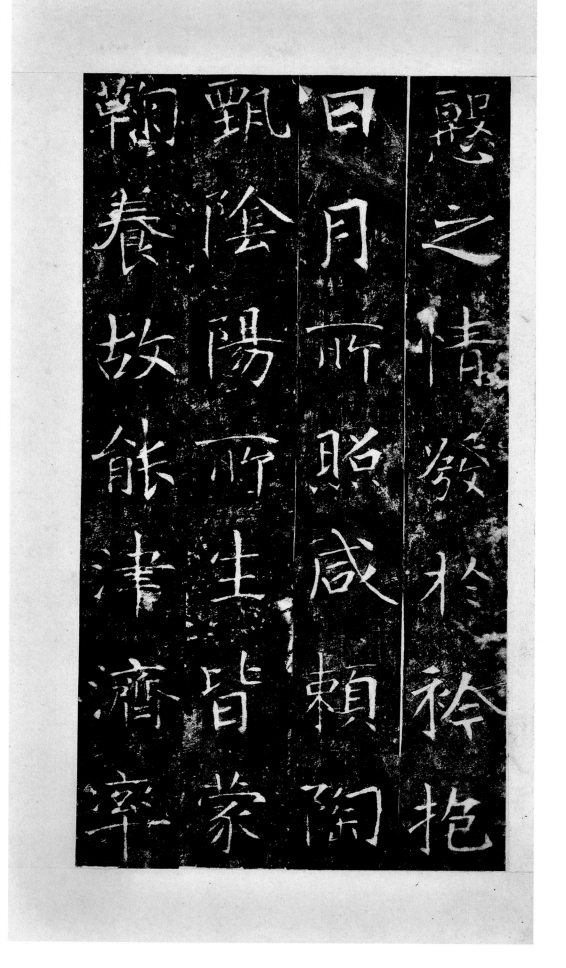

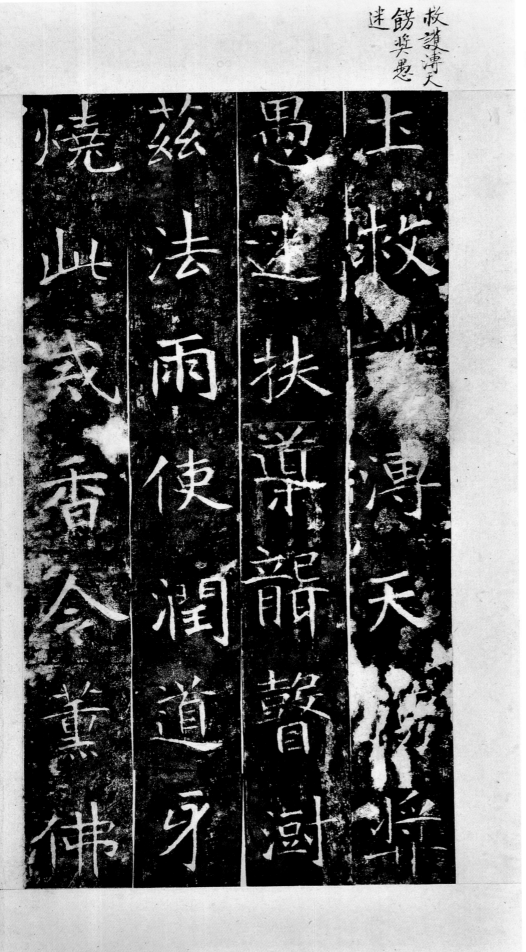

土，救护溥天，餝奖愚迷，扶导聋瞽。澍兹法雨，使润道牙；烧此戒香，令薰佛

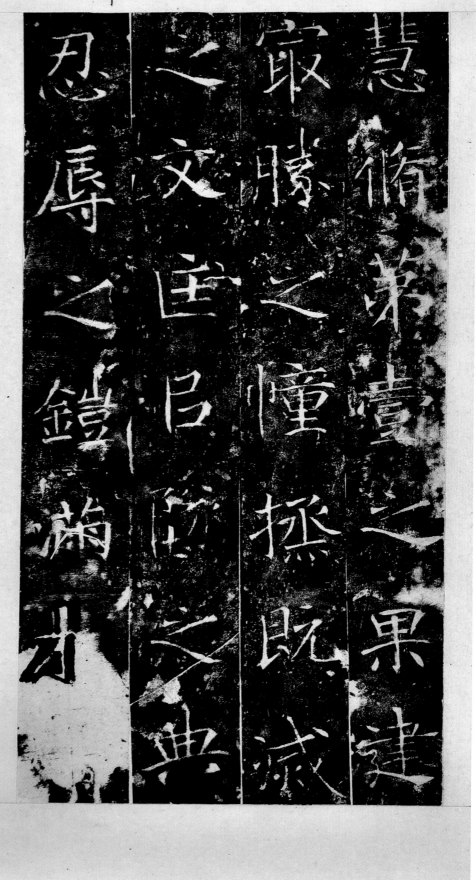

慧。修第壹之果，建最胜之幢。拯既灭之文，匡以坠之典。忍辱之铠，满于口

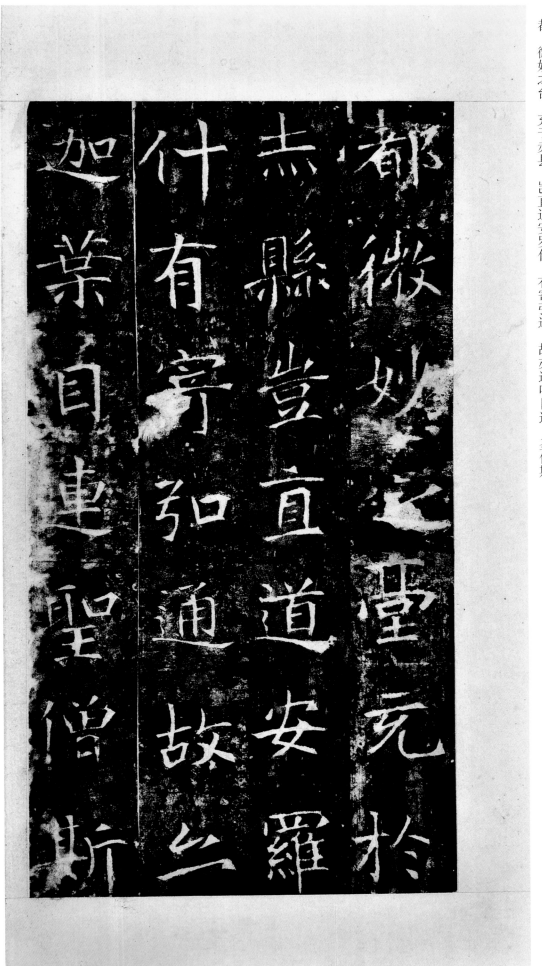

都，微妙之台，充于赤县。岂直道安罗什，有寄弘通，故亦迦叶目连，圣僧斯

珪□京易水

在。龙藏寺者，其地盖近于燕南。昔伯珪取其谣言，□京易水；母（毋）恤往而得宝，

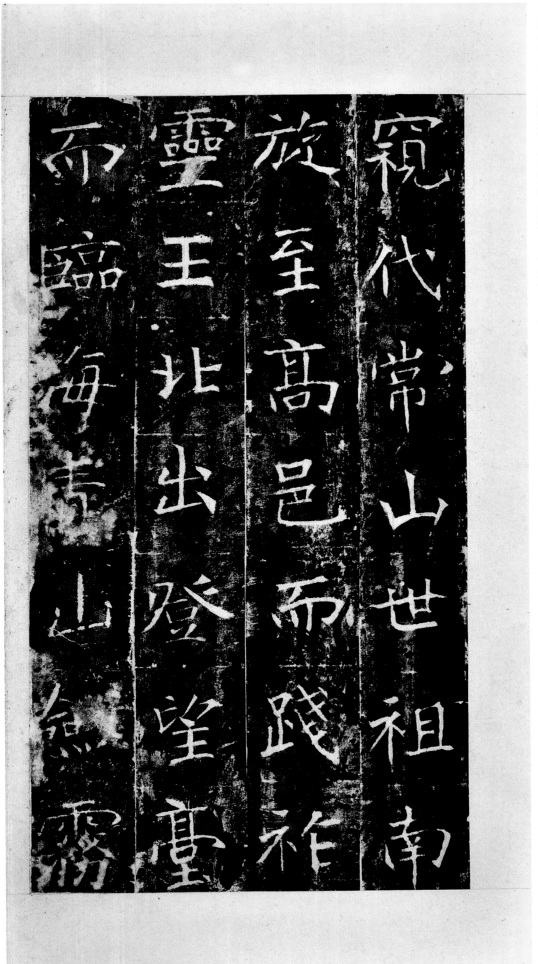

窥代常山。世祖南旋，至高邑而践祚；灵王北出，登望台而临海。青山敛雾，

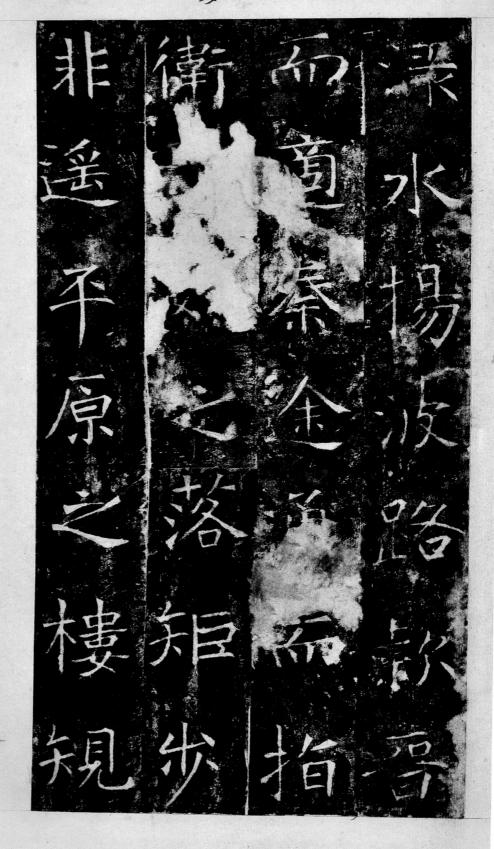

渌水扬波，路款晋而适秦，途通□而指卫。相如之落，矩步非遥；平原之楼，规

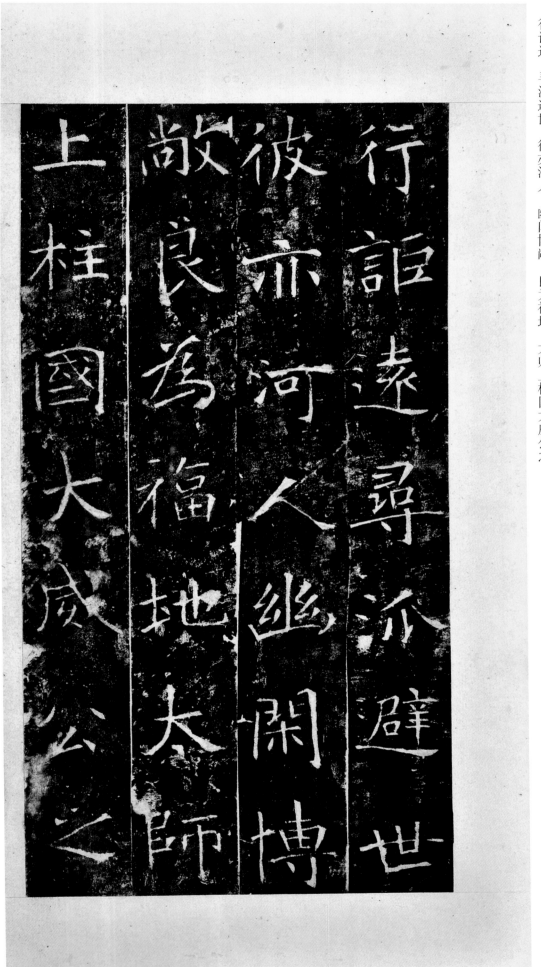

行讵远？寻洫避世，彼亦河人；幽闲博敞，良为福地。太师上柱国大威公之

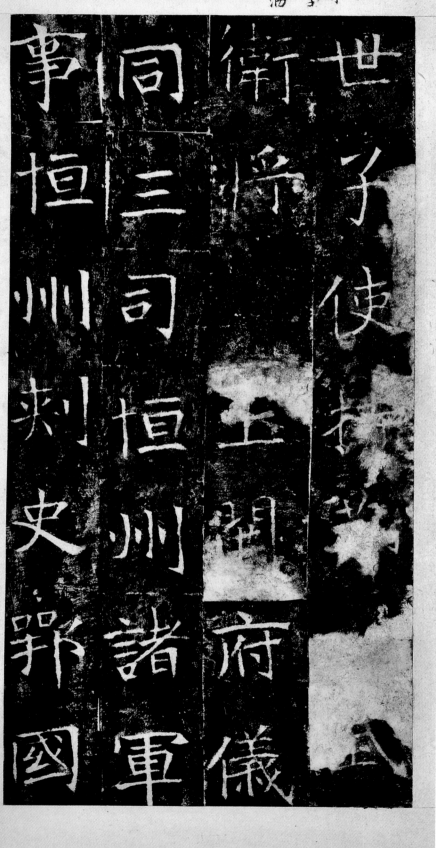

世子，使持节[左]武卫将[军]、上开府仪同三司、恒州诸军事、恒州刺史、鄂国

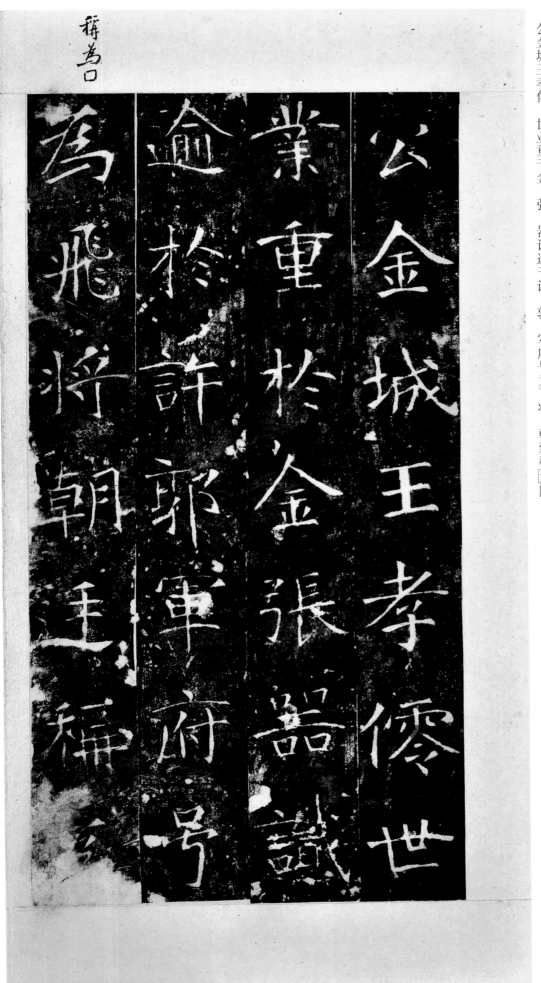

公金城王孝俊，世业重于金、张，器识逾于许、郭，军府号为飞将，朝廷称 为□

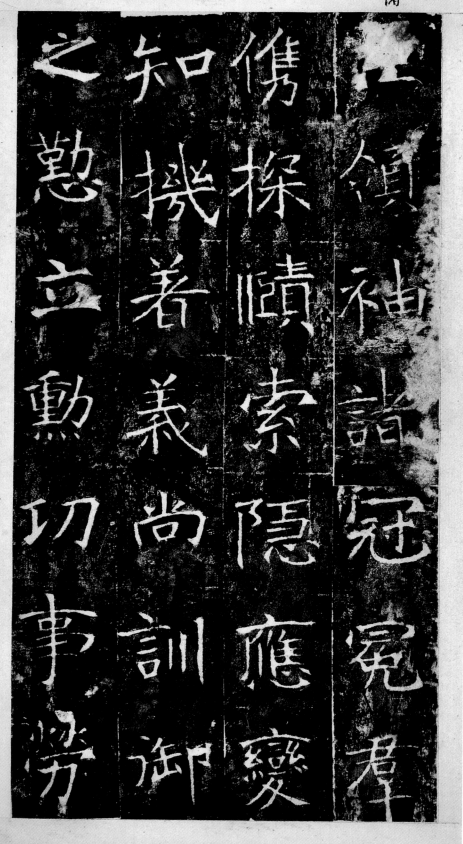

臣。领袖诸□，冠冕群俊，探赜索隐，应变知机。著义尚训御之勤，立勋功事劳

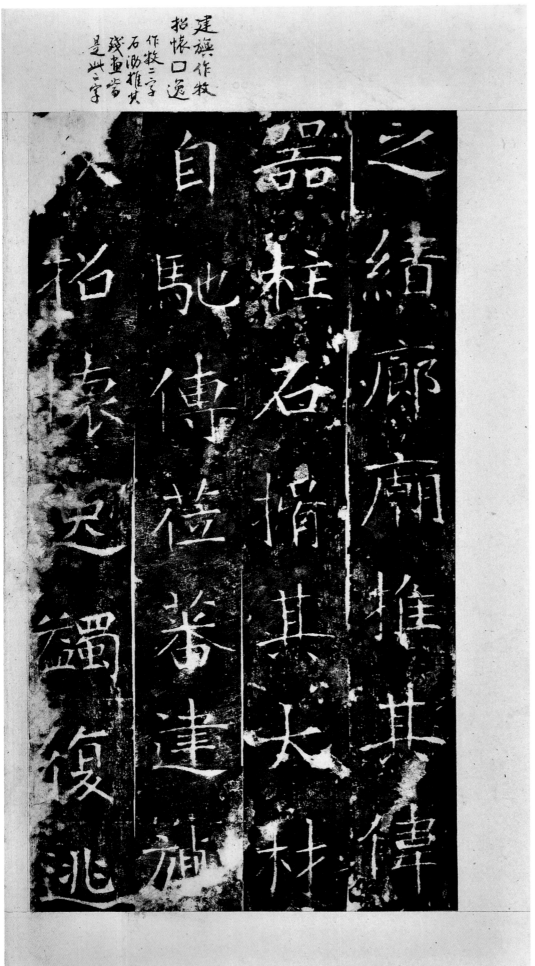

之绩。廊庙推其伟器，柱石揖其大材。自驰传莅蕃，建旟作牧，招怀□逸，蠲复逃

亡。远视广听，贾琮之按冀部；赏善戮恶，徐逸之处凉州。昇轸齐奔，古今□致。下车未

戮恶 恶字剪失

凉州 卅异三字剪失

一致 二字剪

剪失

83

几，善政斯归。瞻彼伽篮，菲□草创。□奉敕劝奖，州内士庶壹万人等，共广福田。

非口草创
非字损残
尽作云

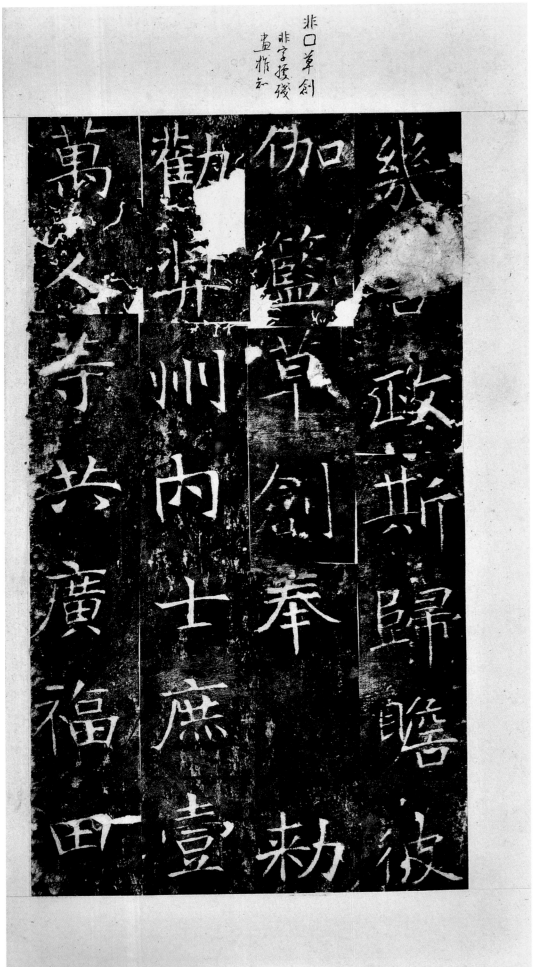

莩布金
布字剪失

磬赤岸
磬赤二字
剪失

瑠璃之宝
璃字石泐
宝字存贝

公妾启至诚，虔心徙石，施逾奉盖，檀等[布]金。竭黑水之铜，[磬][赤]岸之玉。结琉[璃]之[宝]纲，

饰缨珞之珍台。于是灵刹霞舒，宝坊云构，峥□胶葛，穹隆谲诡。九重壹柱之殿，（栭）

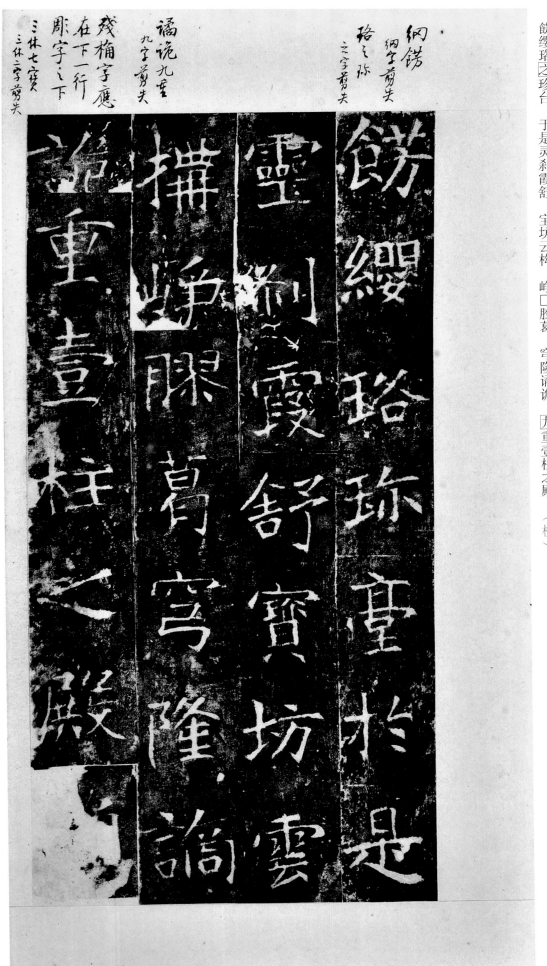

饰缨
纲字剪失

珞之珍
三字剪失

谲诡九重
九字剪失

残栭字应
在下一行
栭字之下

绝重壹柱之殿
三休七宝
三休三字剪失

三休七宝之宫。雕梁刻楯（见页86）之奇，图云画藻之昇。白银成地，有类悉觉之谈；黄金镂楯，非关勾践之献。（房静室）

87

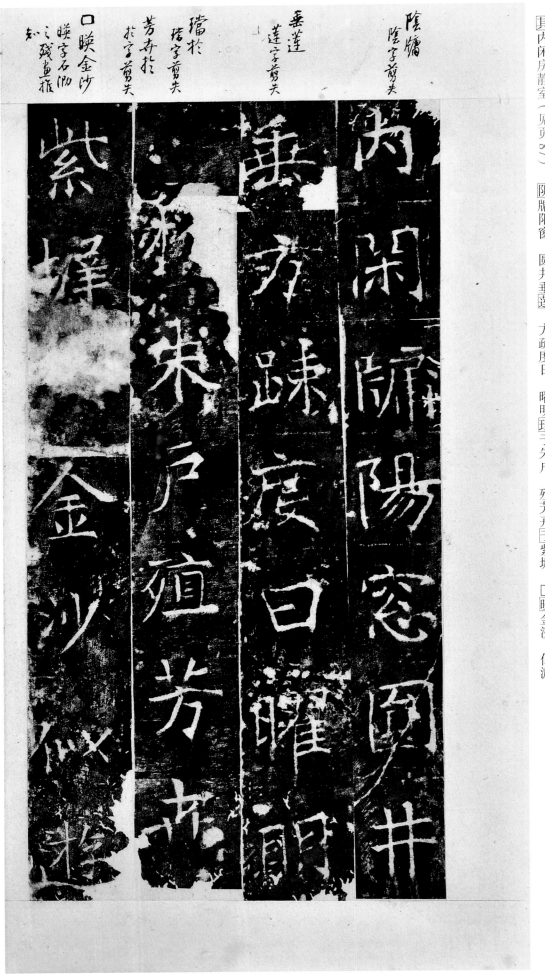

其内闲房静室（见页87），阴牖阳窗，圆井垂莲，方疏度日。曜明珰于朱户，殖芳卉于紫墀。□映金沙，似游

阴牖 阴字剪失

垂莲 莲字剪失

瑶珰 珰字剪失

芳卉于 卉字剪失

□映金沙 映字石泐之残画推知

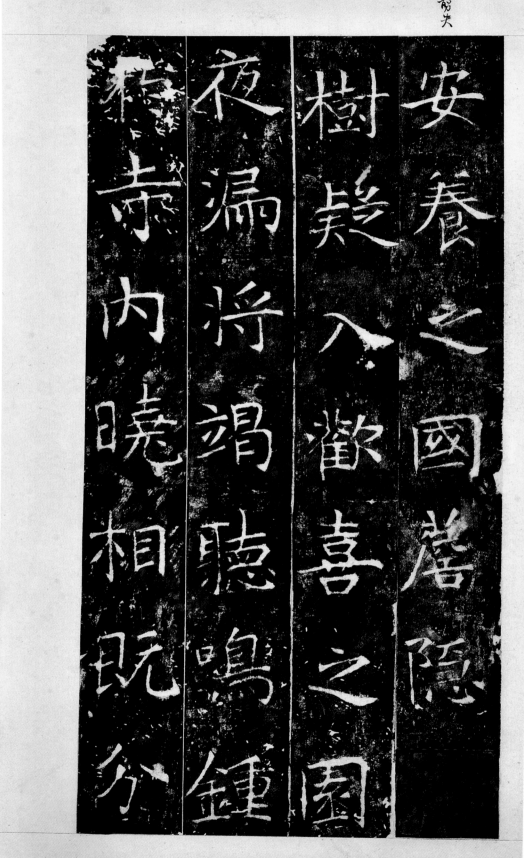

安养之国，檐隐天树，疑入欢喜之园。夜漏将竭，听鸣钟于寺内；晓相既分，

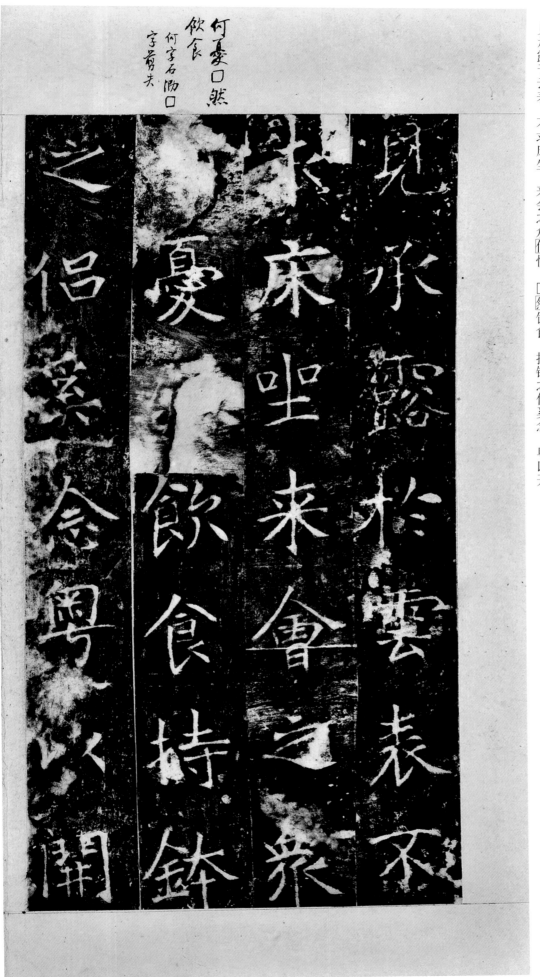

何忧口然

饮食

何字石泐口

字前失

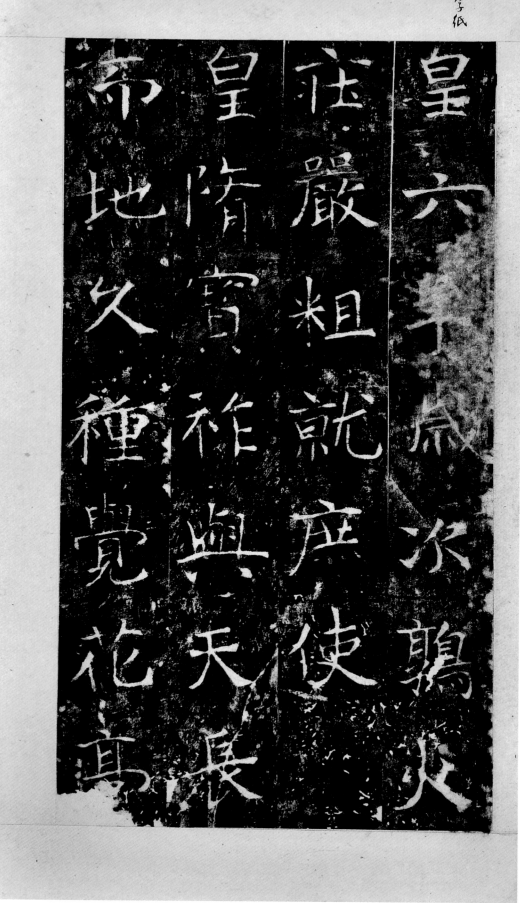

皇六年，岁次鹑火，庄严粗就，庶使皇隋宝祚，与天长而地久。种觉花台，

乃为词曰

大造。谁薰种智，谁坏烦惚。猗欤我皇，实弘三宝。慧灯翻照，法炬还明。菩

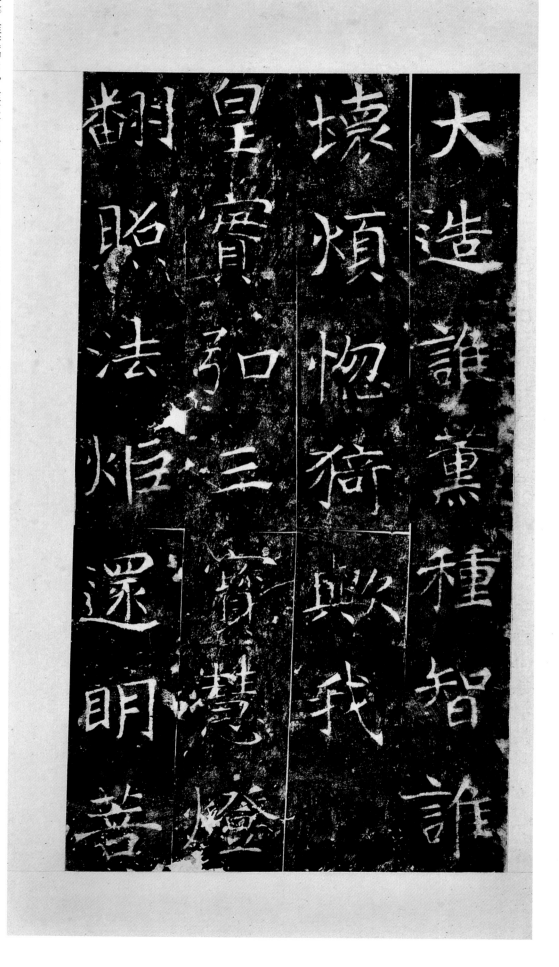

提果殖，救护心生。香楼并构，贝塔俱营。充遍世界，弥满国城。憬彼大林，当途

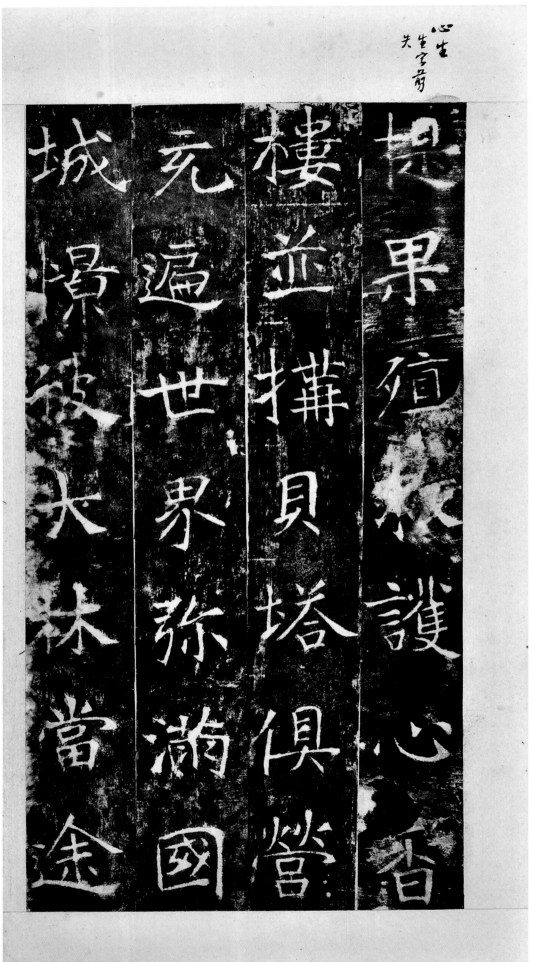

94

向术。于穆州后，仁风遐拂。金粟施僧，珠缨奉佛。结瑶葺宇，构琼起室。凤甍概

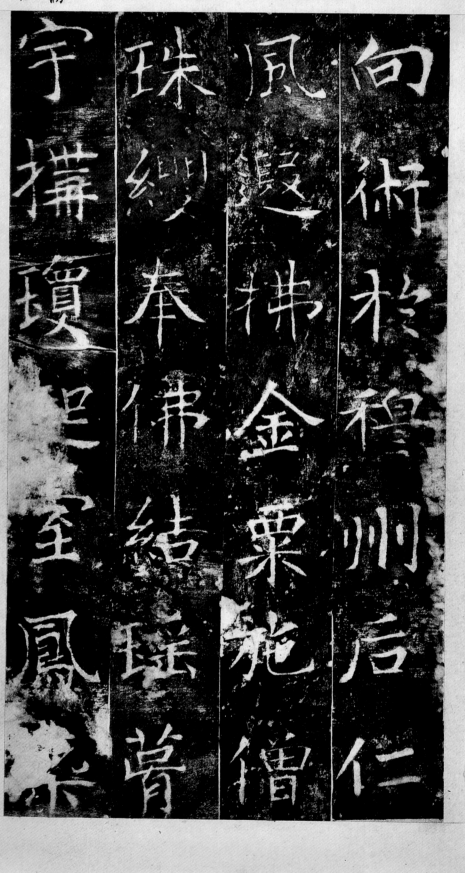

凤甍
甍字石刻
以残画推
知此本剪
失

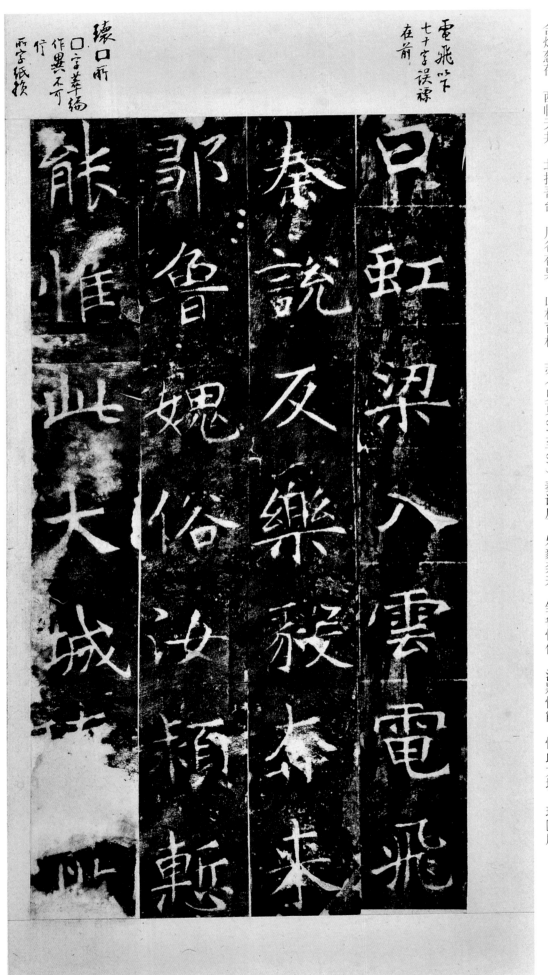

日，虹梁入云。电飞窗户，雷惊撩梦。绮笼金镂，缥壁椒薰。绨锦乱色，丹素成文。仿佛雪宫，依悕月殿。明室结幌，幽堂启扉。卧虎未视，跧龙谁见。带风萧瑟，含烟葱蒨。西临天井，北拒吾台。川谷苞异，山林育材。苏（见页64至67）秦说反，乐毅奔来。邹鲁愧俗，汝颍惭能。惟此大城，瑰□所

電飛窗
七十字蒨
在前

奏說及樂毅奉來
鄁魯媿俗汝穎慙

能惟此大城瓌

瓌□所
□字莽缩
作异不可
行
雨字紙损

践。疏钟向度，层磬露泫。八圣四禅，五通七辩。戒香恒馥，法轮常转。

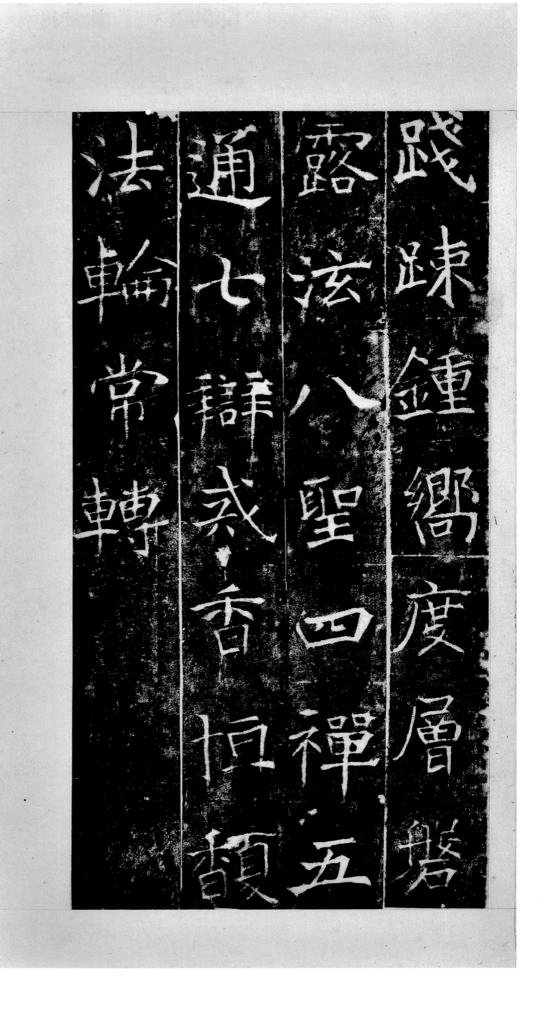

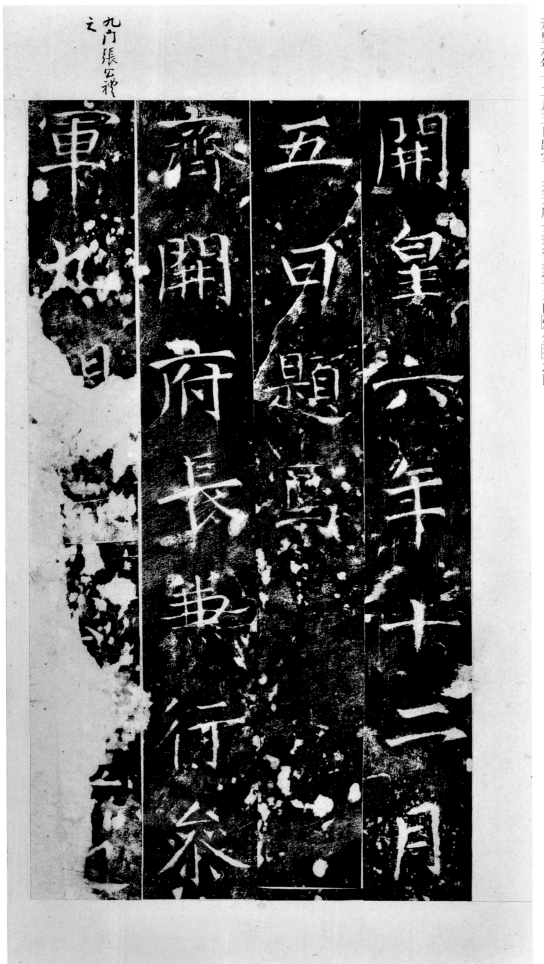

開皇六年十二月

五日題鬲

齋開府長兼行叅

軍炒日

九門張公礼
之

开皇六年十二月五日题写。齐开府长兼行参军九门张公礼之□。

此冊曾經霉濕紙質靡爛甚加拂拭其表面一

層應手脱落其殘損雖多而未損之字神

彩奕奕不待持校碑字訣望而知為舊本即以

字訣論釋迦文之文字僅損捺脚諸佛之下智字

楷存九門之門字右肩可見其為三百年前舊蜕

毫芒獎藏近每習唐人楷法以墨迹之點畫使

轉拖從此碑筆意真有頓還舊觀之樂時

一九七六年秋日啟功書於西城小乘巷寓舍

潛研翁謂碑文以能叶來猶存古韻按今北方語

谓本領曰能耐初以耐為詞尾今悟古音實多存

於甬不獨能字為然此於此碑一通竟歷數日

夕能畢時已午夜快然題記 小乘客

大隋大業元年歲次□□
三月廿六日沙門僧□□
諸姓邑人等合用錢百万
有餘造彌陁大象五區舉
高一丈八尺置在鄉城西
南二里李仲□攺寺并埋舍
利函内七寶下復有函□□
題代代紹隆護持莫犯盡
皆成佛趙超越疑書謹上
齋錄事条軍劉僧顯御史
章大德眹餝記銘永劫

此石藏日本中村
不折氏家文末劉
僧顯結衝仍罡齋
字可与龍藏寺碑
張公禮結衝相印
證此二隋石中獨有
⺀例

恒州刺史鄂国公为国劝造龙藏寺碑，开皇六年（五八六年）十二月五日题写：『齐开府长、兼行参军、九门张公礼之□。』碑额三行，行五字；碑阳三十行，行五十字；碑阴及左侧有题名；碑文歌颂隋代兴佛、隋帝勤政以及王孝僊劝造龙藏寺之事。原石今在河北正定古刹隆兴寺之内，有『隋碑第一』之称。

碑自宋欧阳修《集古录跋尾》、赵明诚《金石录》即有著录，历代流传。其书上承北朝之风，与《崔頠墓志》如同一手；下开初唐褚、薛之河，习书者，临登善《圣教》，当参其法并用之。碑额之字，与《白驹谷题名》《张猛龙额》笔法一脉相承，殆即当时榜书之正体，褚之《伊阙佛龛》犹存其余意。

民国间，以端方藏本及王懿荣藏本最负盛名。至二十世纪五六十年代，上海文物征集工作之中，得唐翰题藏本，存字最多，较端方本全半少损十数字，最突出者第六行『翻同雹草』下多『持律』二字，为明初拓，是传世所见最旧本。徐森玉先生曾撰文记之，文物出版社自一九六四年起多次影印出版，此本今在上海图书馆。王懿荣本与此同时拓，惜缺半开，此本后在沪，经朵云轩售出，归海上旧家。国家博物馆藏曹溶本，一九六五年四月庆云堂售，亦失半开，较之唐、王二册略晚，较之端本稍早，为明中叶拓本。上三册之外，端方本，亦明中叶拓本。明晚期拓本，见上海图书馆藏诸星杓本，石痕、墨色略晚端本。明末清初拓本，见五种：国家博物馆藏吴乃琛本，一九五九年庆云堂售；朵云轩藏黄小松本，民国文明书局珂罗影印，王壮弘先生自延安西路张弁群后人处收得；日本东京台东区立书道博物馆藏刘健之本，民国罗振玉、董康珂罗影印；日本奈良宁乐美术馆藏蒋祖诒本，民国西东书房金属版影印；故宫博物院藏王存善本，前六开补清晚本；王锡文藏本；黄道霞藏本；另张彦生先生记赵世骏藏本、龙潜藏本

未见。清初期拓本，见上海图书馆藏龚心钊本；首都图书馆藏张效彬本。清雍乾拓本，见刘鹗藏本；启功藏本。

此次影印两种。其一端方藏本，先贤题宋拓，『宋』有稀见之意，『匏草』二字存，称『匏草』本。册首，端方、杨守敬、李葆恂、王瓘、陈伯陶、邵章、张祖翼题尾；己未（一九一九年）经沈盦之介，归张效彬，又宝熙、张玮题尾；丁卯岁除之夕（一九二七年）乘桴东渡，作宾于岛国豪家，即归日本东京三井纪念美术馆。二十世纪九十年代初期，三井美术馆遭水，此册水浸后成纸饼，同时水浸者，有《宋拓麓山寺碑》装，十月裱成。一九九三年三月，高氏将《麓》本交启功先生重赵世骏本，皆归日本二玄社高岛义彦，一九九四年，《龙》本再交由张明善先生重装，惜未揭完成之时，张氏因患病住院，至十一月前后搁置，后未果，此册已难再揭出。今据一九二七年古物同欣社珂罗最初试印本付梓。其二启功藏本，一九七六年，先生得此册于庆云堂，原册曾遭霉湿，纸质糜烂，略加拂拭，乃复旧观，先生在眉端补书所失之字。

有嘉庆戊寅（一八一八年）雪逸重装并题签；光绪甲午四月（一八九四年）之前归端方，有张祖翼、王瓘题

上两种旧拓，临书者可以参校字之优劣，择选作为范本；也是对于端方藏本无法修复的一种最好纪念吧！

《历代碑帖法书萃编》编辑组

二〇二三年十一月